奶油感
立体油画棒
手绘教程

cooky酱 著

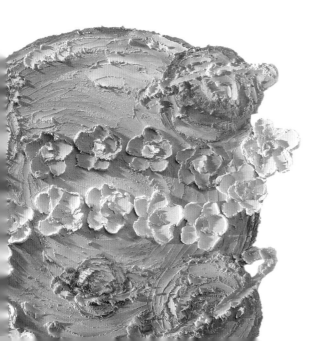

海峡出版发行集团 | 福建美术出版社
THE STRAITS PUBLISHING & DISTRIBUTING GROUP | FUJIAN FINE ARTS PUBLISHING HOUSE

图书在版编目（CIP）数据

奶油感立体油画棒手绘教程 / cooky 酱著． -- 福州 ：
福建美术出版社，2022.5（2023.7 重印）
ISBN 978-7-5393-4356-3

Ⅰ．①奶… Ⅱ．① c… Ⅲ．①蜡笔画－绘画技法－教
材 Ⅳ．① J216

中国版本图书馆 CIP 数据核字（2022）第 067497 号

出 版 人：郭　武
责任编辑：黄旭东
装帧设计：李晓鹏

奶油感立体油画棒手绘教程

cooky 酱　著

出版发行：福建美术出版社
社　　址：福州市东水路 76 号 16 层
邮　　编：350001
网　　址：http://www.fjmscbs.cn
服务热线：0591-87669853（发行部）　87533718（总编办）
经　　销：福建新华发行（集团）有限责任公司
印　　刷：福建新华联合印务集团有限公司
开　　本：787 毫米 ×1092 毫米　1/20
印　　张：8
版　　次：2022 年 5 月第 1 版
印　　次：2023 年 7 月第 3 次印刷
书　　号：ISBN 978-7-5393-4356-3
定　　价：68.00 元

前 言

　　我与绘画相遇是人生中幸福且幸运的事情。

　　我自小学习画画，接触过很多绘画种类，体会了不同绘画所带来的情绪变化，喜悦过也悲伤过。大学毕业时是我人生中迷茫的时刻。我不知道该如何继续绘画之路。一次无意间，我看到了油画棒绘画很是惊讶，我从未想过油画棒竟然可以这样画！我完全突破了以往对油画棒的认知，对其产生了浓厚的兴趣。我开始自学一些油画棒绘画技巧，尝试着作画。在作画过程中，我感受到了内心的净化与思绪的沉淀。油画棒独有的奶油质感，深深吸引着我。随着越来越深入的研究，我越来越喜欢这种绘画艺术，油画棒也逐渐成为我心中最治愈的绘画工具！

　　非常荣幸可以撰写本书，分享油画棒绘画所带给我的治愈效果。本书的绘画教学作品主要运用油画棒刮刀立体画法，总结了我这几年对油画棒绘画的理解感悟与经验技巧。希望可以和喜欢油画棒绘画的朋友们一起探讨，一起进步。

　　最后，感谢您选择这本书，愿阅读本书的您能在体会油画棒细腻的肌理和丰富的笔触的同时，拥有柔软快乐的心情，用油画棒画出生活中令人感动的美好之物。

cooky 酱

目 录

第一章　油画棒工具准备及绘画技法

一、认识油画棒 / 02

二、工具介绍 / 04

三、绘画技法 / 10

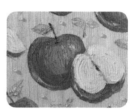

四、色彩 / 17

五、油画棒作品的拍摄技巧及保存方法 / 21

第二章　四季花卉物语

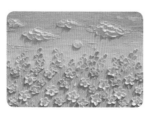

夕阳下的奶油小花 / 26

粉色蔷薇 / 32

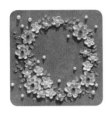
向日葵花环 / 38

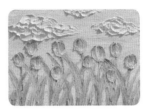
郁金香 / 44

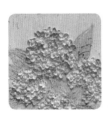
绣球花 / 50

第三章 天空海星河

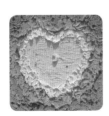
爱心云朵 / 58

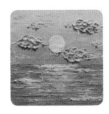
夕　阳 / 64

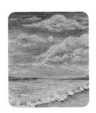
梦幻海浪云朵 / 70

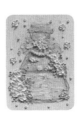
许愿瓶里的世界 / 78

第四章　下午茶时光

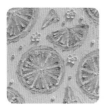

西　柚 / 88

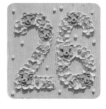

小熊数字蛋糕 / 94

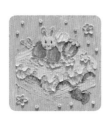

兔兔草莓慕斯 / 102

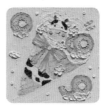

奶牛冰淇淋 / 110

第五章　最美的瞬间

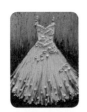

白色婚纱 / 118

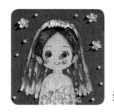

新婚头像女生版 / 124

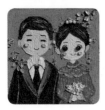

最美的瞬间 / 130

第六章 作品鉴赏

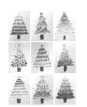

梦幻圣诞树 / 138

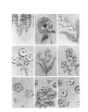

春日花朵物语 / 139

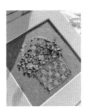

复古花篮 / 140

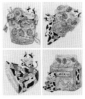

牛奶物语 / 141

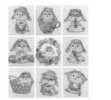

花环垂耳兔 / 142

面朝大海的窗 / 143

梦幻水母 / 144

花笼 / 145

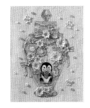

企鹅许愿瓶1 / 146

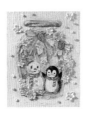

企鹅许愿瓶2 / 147

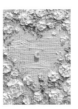

爱心白玫瑰 / 148

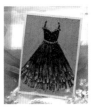

黑色礼服 / 149

团扇1 / 150

团扇2 / 151

玫瑰星球 / 152

第一章

油画棒工具准备
及绘画技法

一、认识油画棒

1. 什么是油画棒？

油画棒是一种油性彩色绘画工具，与蜡笔外表相似，通常为长约 10 厘米的圆柱形。油画棒的手感较软，可以运用混色、叠色等多种绘画技法。其纸面的附着力、覆盖力也比蜡笔更强，可以画出油画般的绘画效果。

近些年，随着网络自媒体的传播，越来越多爱好者加入到油画棒绘画阵营中。油画棒的画法也逐渐多元化，有插画风的森系画法、偏向于手工的刮刀立体派画法还有古典油画风格的画法等等，可以满足各种画风需求。

2. 油画棒的种类

伴随制造技术的进步，油画棒的种类也日渐增多，本篇将列举几种常用的种类。

普通油画棒：手感较硬，涂起来质感轻薄，没有重彩油画棒厚重的肌理感，因此不适合运用刮刀绘画的立体画；但混色效果较好，可用来绘画物体底色与细节等。

重彩油画棒：现在流行且常用的一种油画棒，手感较软，涂起来质地厚重，具有较强的肌理感，混色、叠色能力强，可以运用刮刀刻画立体画。

水溶性油画棒：质感比重彩油画棒略轻薄，可以溶于水，能够画出水彩般的效果。它不溶于水正常作画时，绘画效果跟重彩油画棒差不多。

珠光油画棒：重彩油画棒的一种，质地较软，表面有着珠光质感，画在纸面上可以呈现出细腻的光泽；与黑色卡纸搭配使用会产生很好的画面效果。

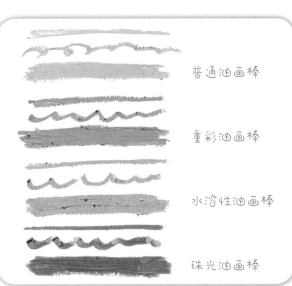

普通油画棒

重彩油画棒

水溶性油画棒

珠光油画棒

二、工具介绍

1. 画纸

　　油画棒绘画对纸张没有太高的要求，通常会选择较厚（200克以上）且纹理较细腻的纸张。如果作品背景大量留白，那么选择一种合适的纸，将会对整幅作品的呈现效果起到重要作用。

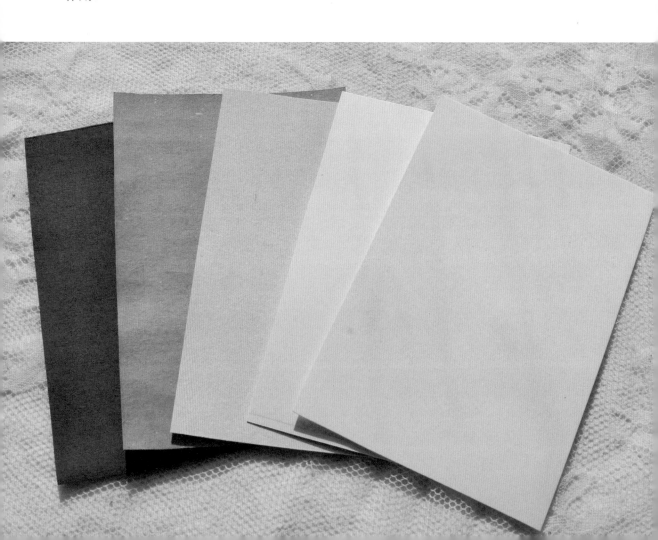

　　油画棒专用纸／油画棒本：纸张细腻，质地较厚，上色顺滑，颜色附着力强，是油画棒绘画中最常用的纸张。

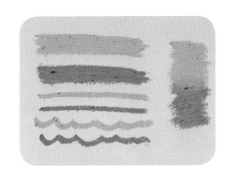

　　细纹水彩纸：纸张较厚，易上色，其价格略高于油画棒专用纸，适合油画棒与水彩相结合的绘画方法。

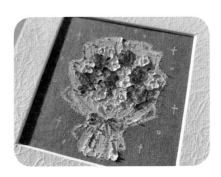

　　牛皮纸：表面比油画棒专用纸粗糙，颜色附着力一般，绘画时油画棒需要用力涂抹。由于其本身黄褐色的底色，适合画一些复古风格的绘画。

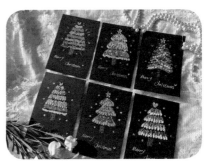

　　黑色卡纸：纸张表面细腻，上色效果较好，适合油画棒绘画。由于其黑色的底色可以当做背景，因此可以创作出很多不同风格的作品。

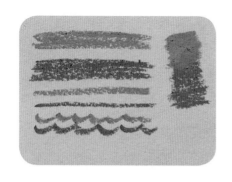

素描纸：表面粗糙，绘画时油画棒需反复涂抹，否则会留有空白；但由于其价格相对便宜，适合日常练习或涂鸦。

PVC透明板：表面光滑，不易上色，仅适合刮刀作画；但由于其透明的特征，能大幅度提升某些题材作品的画面效果。在运用透明板绘画时，应配合质地较软且细腻的油画棒。

★秘诀

我们如果在绘画时，选择不涂背景，而留出纸张原有的白色背景，那么建议选择颜色适中或偏暖一些的纸张；因为如果纸张颜色过于冷白，整个背景的视觉效果看上去会偏暗，这将会影响画面的最终效果。

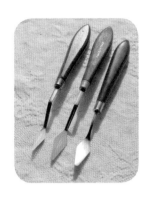

2. 刮刀

刮刀是我在油画棒绘画中必不可缺的工具。由于立体的画法，它就像笔一样常用，有的时候可能整幅画都是需要运用刮刀来完成的；所以选择尺寸合适、软硬适中的刮刀，是整幅作品完成的关键所在。

以下是本书的教程案例里运用到的三把刮刀。

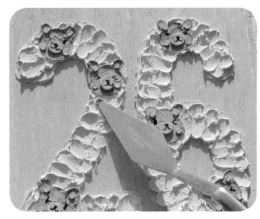

尖头刮刀：小幅绘画中必不可少的一把刮刀，主要运用在画面细节塑造、边缘处理以及小的花朵和叶子上。

小号圆头刮刀：作为尖头刮刀和大号圆头刮刀之间过渡的一把刮刀，适合处理画面的一些细节以及画出一些中型物体（如花朵）。

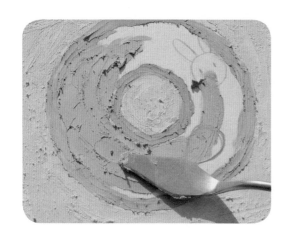

大号圆头刮刀：使用度很高的一把刮刀，主要用来铺底色、做肌理、涂抹形状以及堆叠颜料刻画大一些的物体等。大号圆头刮刀在切割油画棒调色时也很方便好用。

★秘诀

1. 除上述刮刀外，比较常见的刮刀还有平头刮刀，主要用来抹平背景或大面积底色。用平头刮刀按压油画棒碎屑，让色块看起来更加平整。

2. 本篇介绍的3把刮刀适合画A4尺寸内的绘画，如果画大篇幅作品，可以选择尺寸更大的尖头、圆头、平头刮刀。

3. 辅助工具

油画棒的画法很多，因此辅助工具也丰富多样，以下是我经常会用到且觉得好用的辅助工具。

彩铅：主要运用在起稿上，也可以处理画面的一些细节，如勾边、刻画花纹等。

纸胶带：用于固定画纸。作画前，可将纸胶带粘贴在画纸四边上。作画完毕后撕掉胶带，会得到干净的画纸边框。

眼线液笔（或秀丽笔）：比起秀丽笔，我更推荐眼线液笔。眼线液笔的黑色墨水出水更流畅，且笔尖不易损坏。在本书

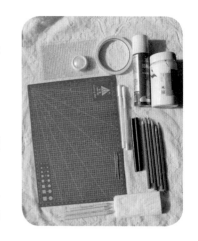

画例中，眼线液笔多用在动物或人物的五官以及外型线的勾勒上。

白色丙烯颜料：覆盖性强，颜色具有一定的厚度，可以用来刻画画面中白色的细节（如西柚白色条纹等）；也可以与水进行调和，用毛笔在画面背景上敲出白色星点以增强画面氛围感。

垫板／切割板：将画纸固定在垫板上，可以通过灵活旋转垫板，使作画更加方便快捷。

白色珠光笔：用于刻画画面中的一些白色细节，比丙烯颜料更为方便，但覆盖力较弱。本书画例中主要将它运用在画草莓的斑点上。

纸巾／湿巾：清理刮刀、保持画面整洁的必备物品。

牙签：主要用来塑造花朵花蕊的肌理感，以及划出一些微小的细节。

纸擦笔：用来晕染颜色，使其均匀过渡，大多运用在底色或背景上。

定画液：喷在完成的作品上，会自然形成一层保护膜，起到保护作品的作用。

闪粉／珍珠贴：非必需品。小幅画面中，珍珠贴可以选择3毫米或5毫米的规格，此类辅助工具运用在一些适合的画面里，可以增强画面的立体感和美感。

三、绘画技法

1. 油画棒的握笔姿势

　　油画棒的握笔姿势并没有固定的标准，通常来说要根据画面的效果与需求，选择舒服合适的握笔姿势即可。以下是本书画例绘画常用的两种握笔姿势。

　　图一：此姿势类似于平时写字的方式。食指和大拇指紧握油画棒的前端，拖动油画棒进行绘画。这种姿势在线条以及细节的刻画时最为常见。

　　图二：本书画例绘画的背景铺色以及枝条、枝干的刻画大多用的是此握笔姿势。食指和大拇指捏住油画棒两侧的三分之一处，油画棒大多与纸面呈10°到45°的夹角。小角度（大约10°到30°）时多是利用油画棒的棱角侧锋画出一些线条（如枝条枝干）。大角度（30°到45°）时，一般用来涂背景或物体底色。

2. 油画棒的基础技法

油画棒的绘画技法多种多样，由于篇幅有限，本书所列举的是常用的技法。

（1）平涂

手握油画棒沿同一方向反复涂抹，直到将色块涂抹均匀，没有留白。平涂法大多适用于背景或物体的底色，是油画棒绘画里最常用的绘画方法。

（2）混色

用两种或两种以上的油画棒涂抹，使两种颜色的衔接处相互融合，从而形成颜色之间的过渡效果。

（3）叠色

先平涂一种颜色，再在上面叠涂另一种颜色。叠涂时手指要重压笔头，以增强颜色的覆盖能力。叠涂技法主要应用在背景以及增加部分物体的层次感上。

（4）简笔画法

　　握笔姿势和我们日常写字握笔相似，主要是利用油画棒画出的线条来勾勒出简单的形状，多应用于物体外形的描绘；也可以单独运用此技法完成一幅绘画作品，是一种很受欢迎的绘画形式。现在比较流行的油画棒手绘贺卡，都是运用了简笔画的绘画形式。

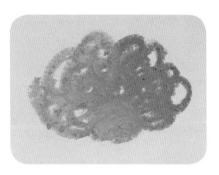

（5）打圈法

　　手握油画棒进行打圈涂抹，常应用于背景的混色以及云朵的底色上。打圈法可以更好地使两种或多种颜色进行相互过渡融合，并能画出油画般的肌理感。

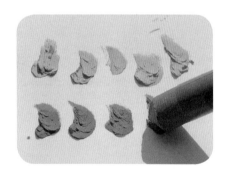

（6）怼

　　手指捏住油画棒，使油画棒与纸面呈60°到90°夹角，用力扭转油画棒，怼出一块厚重的颜料色块，常用于塑造云朵的肌理感。

（7）虚扫法

　　油画棒轻扫纸面，留出纸张纹理，呈现飞白颗粒感。虚扫法大多运用在前期绘制背景的底色。

3. 刮刀的使用技法

在立体油画棒的绘画里，刮刀是最重要的工具。我们要熟悉刮刀，能够灵活运用刮刀的各种绘画技法来塑造画面。

（1）刮刀的基础使用方法

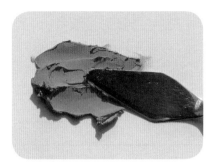 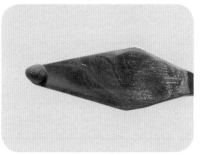 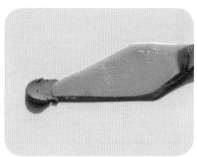

a. 用刮刀切下部分油画棒放在调色纸上，用刮刀的背面将油画棒碾碎直至均匀，从而得到软糯的膏体颜料。

b. 刮刀刮取调好的颜色，用手按压成球形，放置于刮刀背面顶部。

c. 手握刮刀刀柄，微抬刮刀，将颜料接触纸面，按压并拖动刮刀，形成色块。

（2）常用技法

平铺

平铺法主要用于抹平背景底色。我们在用油画棒涂抹画面时，画面通常会出现一些油画棒的碎屑，这个时候我们可以用刮刀的背面沿同一方向反复涂抹，使画面变得平整，方便继续作画。

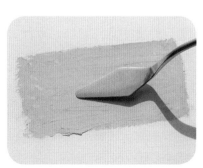

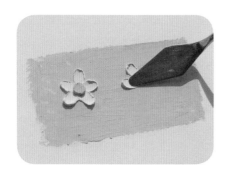

按压涂抹

按压涂抹常用于各种立体小物的塑造上。按压涂抹所体现出的效果有很多种，根据画面需要通过变换刮刀的角度来实现。绘画花卉时将油画棒颜料揉捏成球，放置于刮刀背面顶部，将颜料球按压涂抹在纸上，涂抹出具有立体感的花瓣。

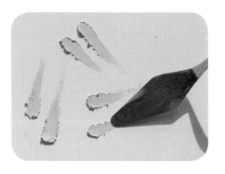

拖拽

我们在按压涂抹法绘画方式的基础上，延长按压刮刀的时间，力度由重到轻，从而延长刮刀上颜料的长度，拖拽出一条长线条。

 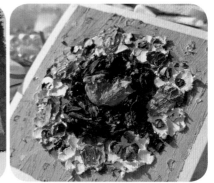

堆叠

我们通过堆叠颜料来塑造出物体的立体感。例如绘制蛋糕上的巧克力，首先用铁棕色油画棒在调色纸上反复涂抹，涂抹时力度要均匀；然后用刮刀一侧紧贴纸面刮下颜料放在画面中，会形成颜料堆叠出的效果，从而实现巧克力的立体质感。

刮画

我们用刮刀的刀尖刮除上层颜料，从而在画面上形成透出底层颜色的线条。刮画也可以用在起稿阶段。铺好底色后，用刮刀刀尖划出简单的物体轮廓。这样的起稿省去了运用铅笔的步骤，还可以制造出特殊的线条效果。

（3）辅助技法

 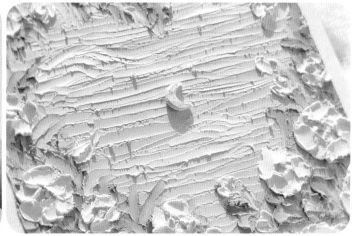

揉搓法

揉搓法主要运用手指揉搓油画棒颜料形成一些简单立体的形状，方法类似于泥塑手工，常应用于绘制月亮、太阳等。

 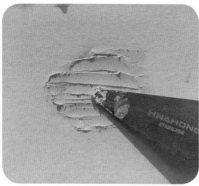 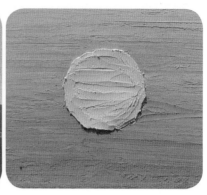

镂空法

在纸上绘制出形状，用裁纸刀将图形裁去，得到一个镂空的模具。将模具覆盖在画面上，用刮刀在模具上涂满颜料，就会得到想要的图形了。

敲星点法

此方法需要用到白色颜料和毛笔。白色颜料没有固定的要求，可以选择丙烯颜料、水粉颜料、白墨液等等。将白色颜料兑水调和稀释，右手拿毛笔蘸取少量白色液体，左手敲打笔杆，从而在画面上形成白色的星点，以增加画面美轮美奂的视觉效果。

四、色彩

色彩是绘画中一个非常重要的因素，好的配色可以提高整个画面的效果，所以我们有必要了解色彩的基础知识。

1. 色相环

以十二色相环为例：十二色相环是由三原色、二次色和三次色组合而成。

（1）三原色指红色、黄色、蓝色，这三种颜色在色相环中形成了一个等边三角形。三原色也是所有颜色的母色，即不能分解为其他颜色。

（2）二次色也叫三间色，指橙色、绿色、紫色。它们是由两种原色等比例调配而成的颜色，和三原色分别形成对比色（在色相环中 180 度两端的颜色）。

（3）三次色是由原色和二次色调配而成的颜色。在色相环中位于原色和二次色之间。

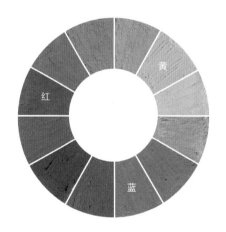

2. 色彩的三要素

色彩的三要素指色相、明度、纯度。

 　　色相：色彩的相貌。

 　　明度：色彩的明暗。

 　　纯度：也叫饱和度，指色彩的鲜艳程度。

3. 色彩的冷暖

色彩通过视觉带给人心理上的冷暖感觉。现在通过下面两幅作品讲解一下色彩的冷暖。

（1）暖色系苹果：这幅作品的主体物苹果和背景分别选择了红色和黄色，属于暖色。暖色通常会给人一种温暖、热烈的感觉。画面给人带来视觉的前进感。

（2）冷色系蓝莓：这幅作品的主体物蓝莓和背景的颜色分别选用了紫色和淡蓝色，属于冷色。冷色通常给人一种清凉、镇静的感觉。画面给人带来视觉的后退感。

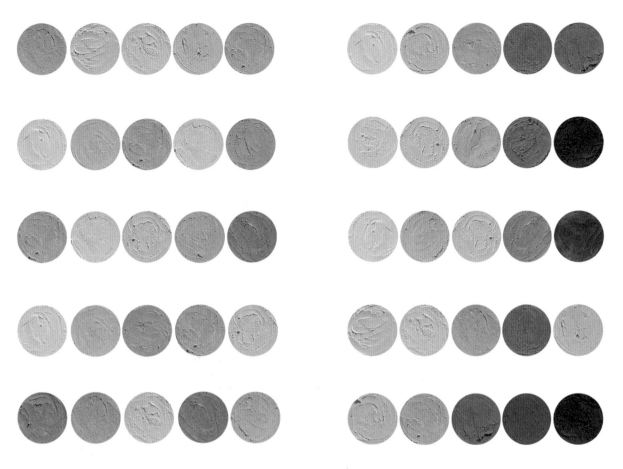

适合花卉，甜品类　　　　　　　　　适合风景，人物类

4. 奶油感配色

由于每个人的色感以及绘画习惯不同，所以体现在画面上的配色也各不相同。我个人在配色方面喜欢偏清新奶油的感觉，通常作品的大面积颜色会选择饱和度较低和对比度不太强烈的色彩；小面积运用一些高饱和度的颜色来平衡画面。以上是我结合本书案例总结的一套奶油感配色色卡，供大家参考。

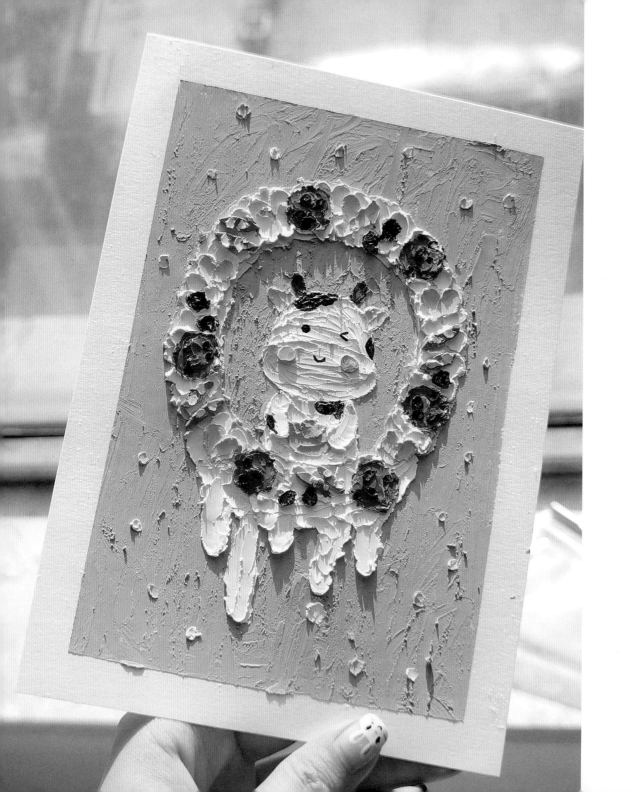

五、油画棒作品的拍摄技巧及保存方法

1. 拍摄技巧

当我们完成一幅油画棒作品时，通常会拍照片，来纪念作品完成时的喜悦心情。油画棒作品的立体质感，如果没有特定的光线与技巧，往往拍不出预期效果。我们有必要了解一些拍照技巧，来提升照片效果。下面，我来分享一些油画棒作品的拍照经验。

第一步：要选择一个阳光明媚的天气。如果在室内拍照，我通常选择能够明显看到阳光的窗台，布置好衬布以及搭配的支架、花卉等背景；然后将作品放置在支架或道具上。大多数情况，我会把作品斜立在道具上。作品斜立的角度通常是 45°左右，具体角度还要根据不同环境的光线去调节。

第二步：用手机或者相机拍下照片。手机拍照一定要选择系统自带的拍照应用来拍，这样可以保证照片的高清画质。

第三步：运用修图软件。拍出的原片虽然立体感较佳，但因为光线过强的原因会导致作品阴影处太暗。这个时候我们就要运用修图软件进行微调。我调整的主要是亮度以及锐化。至于色温、饱和度等其他选项，画友们可以根据自己的喜好进行调整；但切记不要过度依靠后期调色，最重要的还是作品本身。

2. 保存方法

油画棒作品的立体肌理，保存不当很容易刮花；因此对于自己重要的作品，要尤为注意保存方法。

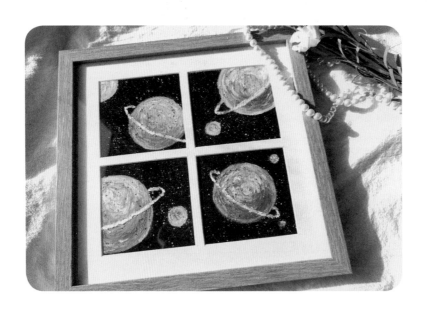

木制画框保存：使用木制画框保存，其成本较高，但保存效果较好。现在市面上的木制画框种类丰富，除了单一尺寸的画框外，还有如九宫格、六宫格等画框。多格画框可以装裱多幅作品。

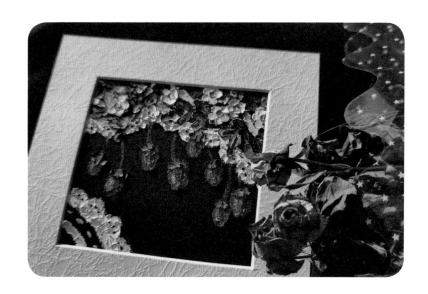

卡纸框保存：卡纸框对作品的保护程度与木制画框一样，但比木制画框更加节省空间以及成本。

文件夹保存：自己日常练习的作品，放在文件夹里是方便的保存方式，翻看方便，可以节省大量空间。作品上面不要过度按压，以免作品黏合在一起。

自封袋保存：性价比高且方便的保存方式，建议封好后放入收纳盒或挂墙保存。作品上面不要过度按压，以免颜料被黏合、刮花。

第二章
四季花卉物语

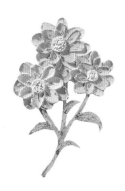

夕阳下的奶油小花

★ 工具准备

油画棒、9 厘米 × 13.5 厘米油画棒纸、刮刀、美纹胶带、调色纸、牙签、垫板。

★ 绘画色号

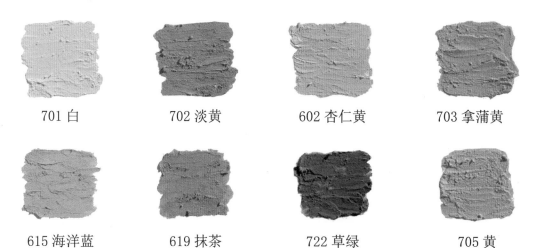

| 701 白 | 702 淡黄 | 602 杏仁黄 | 703 拿蒲黄 |

| 615 海洋蓝 | 619 抹茶 | 722 草绿 | 705 黄 |

★ 秘诀

在画本幅作品的花朵和云朵时，需要先在调色纸上将油画棒碾碎混合均匀，用这样的颜料再去作画。这样颜料画出的画面奶油感会更明显。

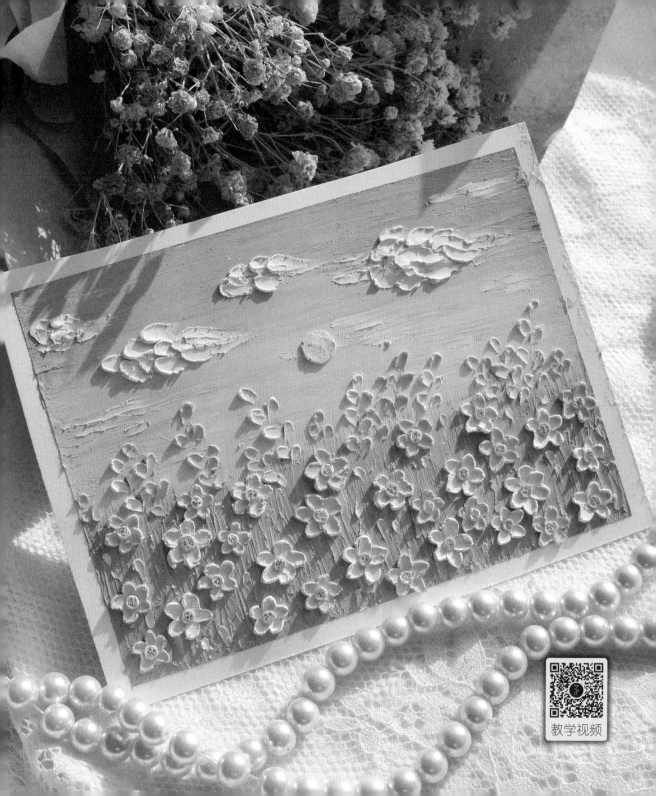

教学视频

1. 横向涂抹天空和背景：先用淡黄色和杏仁黄色油画棒依次平涂到画纸大约五分之三部分，再用杏仁黄色油画棒在两块颜色接合处横向轻涂，使颜色均匀渐变。

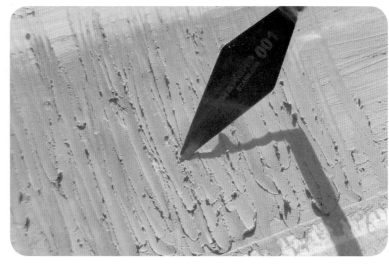

2. 先用抹茶色油画棒平涂余下的空白部分，再用尖头刮刀依次刮取抹茶色、杏仁黄色、海洋蓝色画不同的小草；由下往上按小草的生长方向涂抹，画出草地的肌理感。

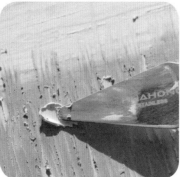

3.将白色颜料搓成球，将色球置于小号圆头刮刀背面的顶端；由外向内按压出花瓣，按压力度由重到轻。

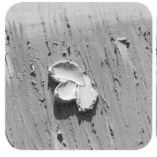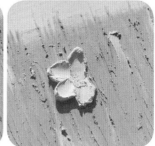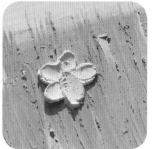

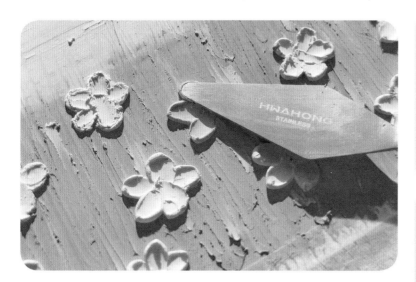

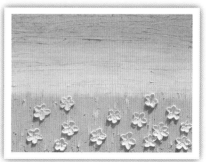

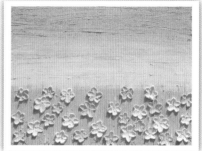

4.用相同的方法添加拿蒲黄色的花朵。为避免刮碰周围小花，在绘制花瓣时建议适当旋转垫板或画纸。

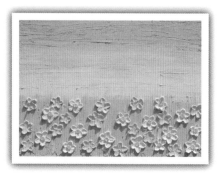

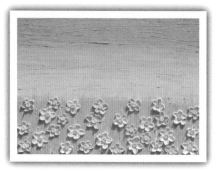

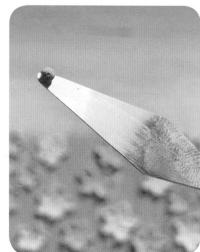

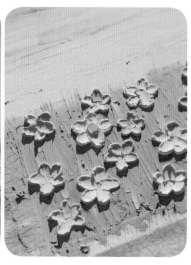

5.用小号圆头刮刀刮取少量黄色，搓成小球放在刮刀背面的顶端；按压在花朵中心，得到圆滚滚的花蕊。用白色按压出拿蒲黄色小花的花蕊。

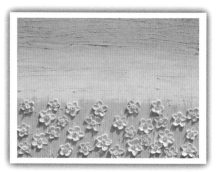

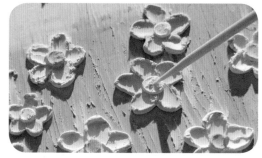

6.用牙签轻轻点扎花蕊。

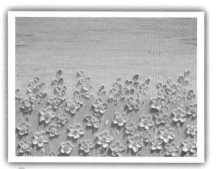

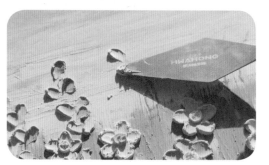

7.用草绿色油画棒的棱角向上画出枝条；再用小号圆头刮刀依次刮取白色和拿蒲黄色，按照花瓣画法由外向内按压颜料，画出花骨朵。

8. 用小号圆头刮刀将搓好的白色色球从左向右堆积颜料涂抹出云朵。这里要注意堆出层次感，每一笔颜料都要压住前一笔颜料的尾巴。

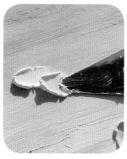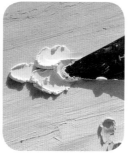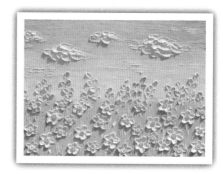

9. 将杏仁黄色颜料用手搓成饼状，放在大号圆头刮刀顶部，按压在天空中间。一幅《夕阳下的奶油小花》就完成啦。

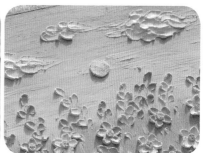

10. 别忘了把你画的小花迎着夕阳拍下美美的照片哦。

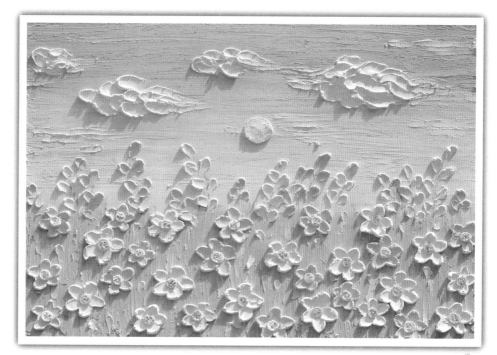

粉色蔷薇

★工具准备

　　油画棒、10 厘米 ×10 厘米油画棒纸、调色纸、刮刀、美纹胶带、垫板、闪粉、黑色眼线液笔。

★绘画色号

701 白

607 玫瑰红

602 杏仁黄

619 抹茶

722 草绿

801 嫩肤

802 薄香

★秘诀

　　本幅作品中的蔷薇花要有主次之分，主体的蔷薇花画得大些，周围的花画得小些。

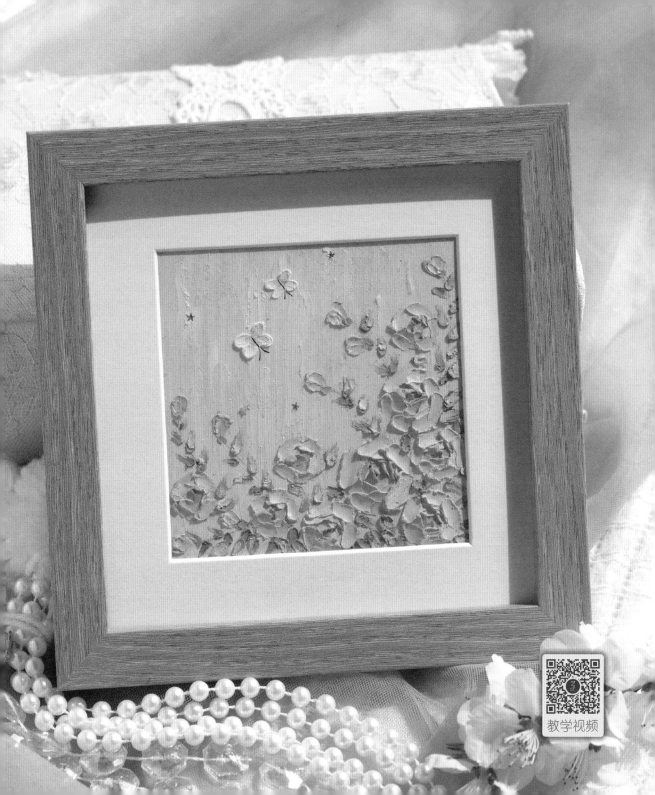

1.用白色油画棒在画纸上面平涂背景，再在上面覆盖一层薄香色；竖向运笔，画出油画棒的肌理感。

2.在右下角涂一层玫瑰红色，而后扩大区域叠涂白色，让颜色自然过渡。

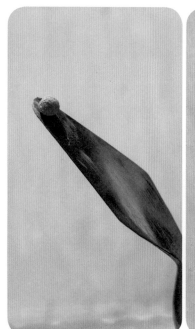
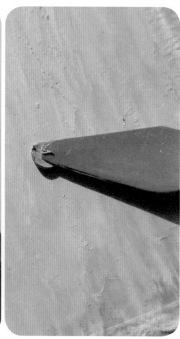
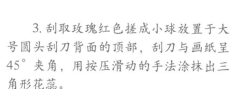

3.刮取玫瑰红色搓成小球放置于大号圆头刮刀背面的顶部，刮刀与画纸呈45°夹角，用按压滑动的手法涂抹出三角形花蕊。

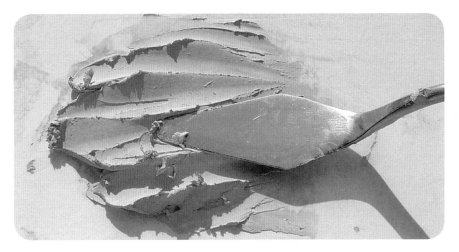

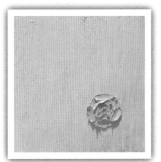

4.用刮刀以 1：1 比例，切出玫瑰红色和白色两种颜色的油画棒。将两种颜料在调色纸上碾碎混合均匀。用手将调好的颜料搓成小球，轻按于大号圆头刮刀顶部。刮刀顺时针或逆时针由每层花瓣的顶端向外叠加。在画最外层时，可以在调好的颜色中混入白色，画出花朵颜色由深到浅的变化。

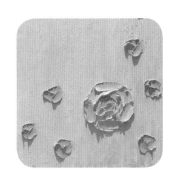

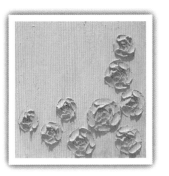

5.按照第一朵蔷薇的画法涂抹出周围的小蔷薇。画的时候需要注意蔷薇的大小要有区分。我们画小蔷薇时，可以用小号圆头刮刀绘制。

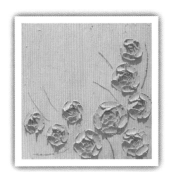

6.用草绿色油画棒的棱角画出高低错落的枝条。

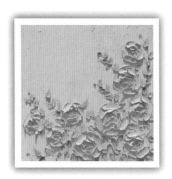
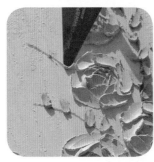
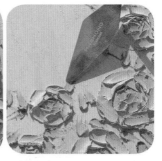

7. 用小号圆头刮刀刮取抹茶色，从叶子根部向叶头方向涂抹出叶子。

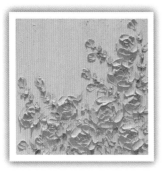
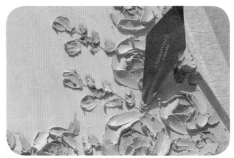

8. 用尖头刮刀刮取少量杏仁黄色油画棒，涂抹于叶子的右上方，表现出光影的变化。用小号圆头刮刀刮取玫瑰红色在枝条顶端涂抹出椭圆形花骨朵，再用尖头刮刀刮取少量白色涂抹在花骨朵上，表现出高光部分。

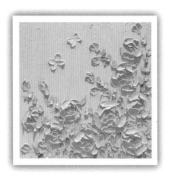

9. 用小号圆头刮刀刮取白色由外向内画蝴蝶翅膀。注意翅膀需要画得左右对称。

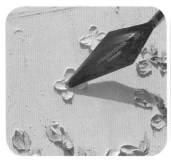
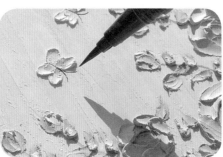

10. 用小号圆头刮刀刮取少量嫩肤色平涂于蝴蝶中心，和周围白色融合；再用黑色眼线液笔画出蝴蝶触角。

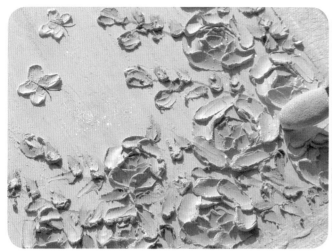
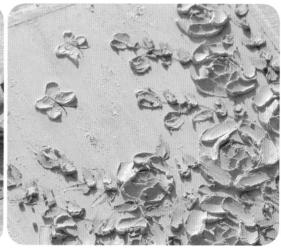

11. 在画面上涂抹少量眼影闪粉。一幅梦幻的《粉色蔷薇》就画好啦！

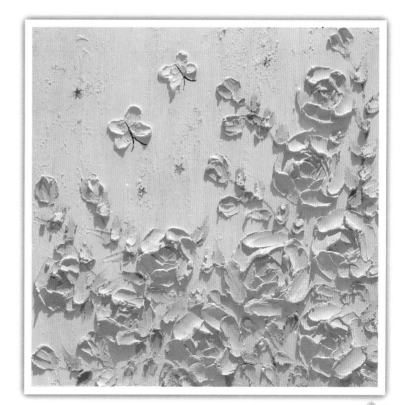

12. 最后，可以按照自己的喜好在背景图上加上小亮片。大家别忘了把作品迎着阳光拍下美美的照片哦。

向日葵花环

★工具准备

　　油画棒、10 厘米 ×10 厘米透明 PVC 板、调色纸、刮刀、美纹胶带、垫板、3 毫米和 5 毫米珍珠贴、牙签、马克笔。

★绘画色号

701 白

704 柠檬黄

706 镉黄

817 豆沙绿

623 马卡龙粉

616 海盐

732 赭

★秘诀

　　1. 本幅立体油画棒作品全部用刮刀完成。因为 PVC 板比普通油画棒纸更难上色，所以油画棒需要揉软并搓成球使用，太硬的颜料涂抹上去容易碎裂。

　　2. 透明画板要保持清洁，如果不小心碰脏，可以用干纸巾擦干净。

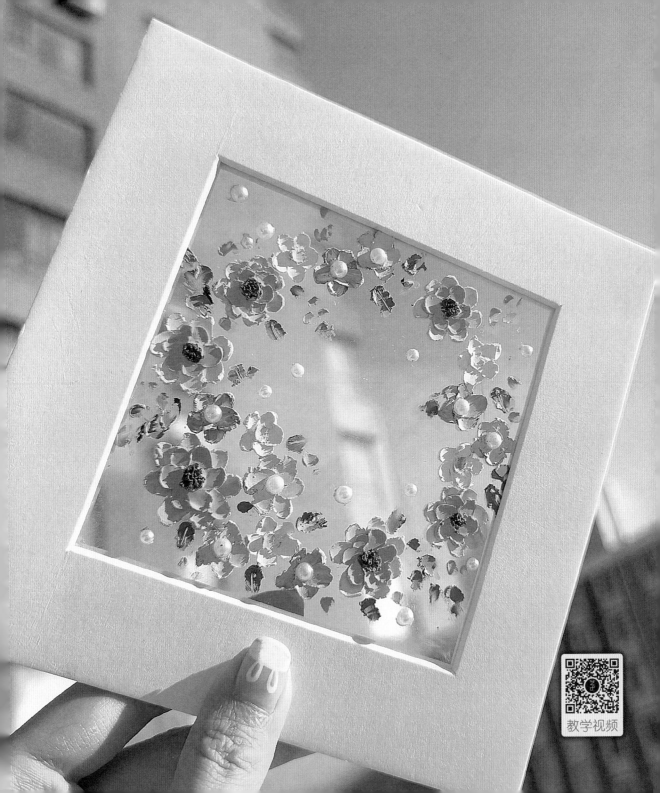

教学视频

1.由于PVC板是透明的，所以需用纸胶带把板固定在垫板上，方便后续作画时旋转角度。

2.将纸胶带放在PVC板的正中间。用马克笔沿内侧画出花环的圆形形状。

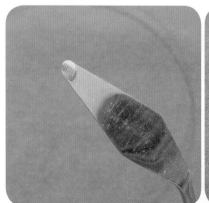
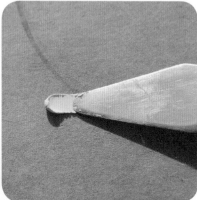
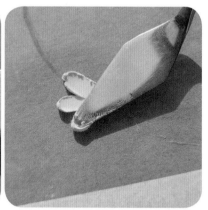

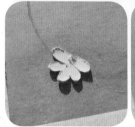
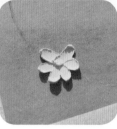
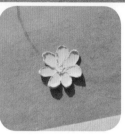

3.用大号圆头刮刀挖取少量柠檬黄色，将其揉软后搓成球，将色球置于刮刀背面的顶端，由外向内均匀按压出花瓣。注意用力要由重到轻，花瓣的大小尽量保持一致。一朵花画7片花瓣为最佳。

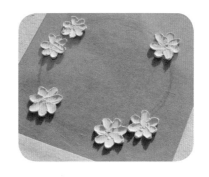
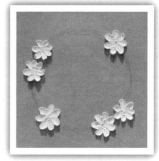

4.用相同方法画出其他花朵，注意花朵之间要有疏有密。

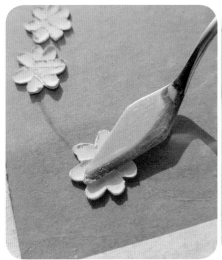
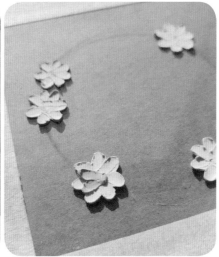
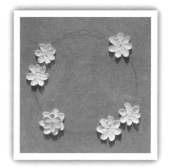

5.用大号圆头刮刀取少量镉黄色涂抹第二层花瓣。第二层花瓣数量以6片为最佳。

6.稍小的花朵分别使用白色、海盐色、马卡龙粉色三种颜色绘制。稍小的花朵推荐画5片花瓣。绘画过程中要注意保持花环整体形状。

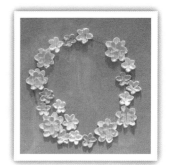

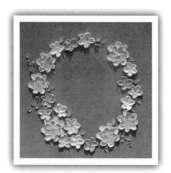

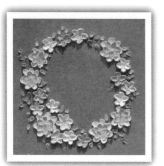

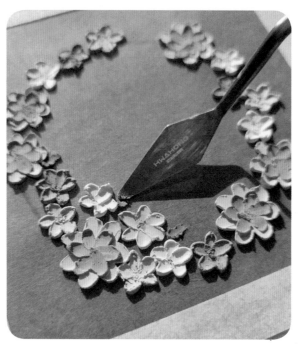

7.用小号圆头刮刀刮取少量豆沙绿色，涂抹出叶子。挖取少量镉黄色，点缀在花朵四周。

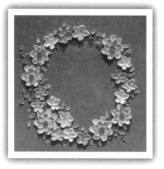

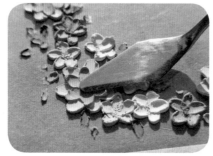

8.取赭色搓成色球，按压于双层花朵中心；画出向日葵花盘。

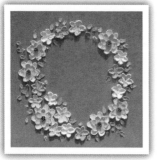

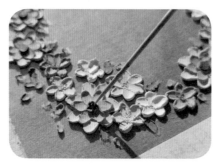

9.我们用牙签将花盘随机戳出孔洞，戳的时候不要太过用力，以免颜料脱落。

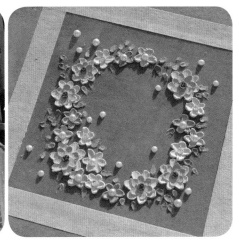

10. 用小号圆头刮刀刮取镉黄色，按压出白色小花的花蕊。先在其他颜色小花的花蕊处贴上 3 毫米的珍珠贴，然后在小花周围贴上 5 毫米珍珠贴。

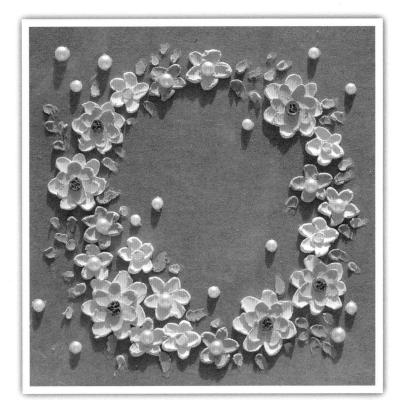

11. 一幅美丽的《向日葵花环》就画好了。

郁金香

★工具准备

油画棒、9 厘米 ×13.5 厘米油画棒纸、刮刀、美纹胶带、调色纸、垫板。

★绘画色号

701 白

615 海洋蓝

616 海盐

619 抹茶

722 草绿

706 镉黄

707 橙黄

★秘诀

　　本幅作品是先画背景，再画主体物郁金香。大家在用刮刀绘制郁金香时用力要适中，避免郁金香的颜色与背景颜色混合。

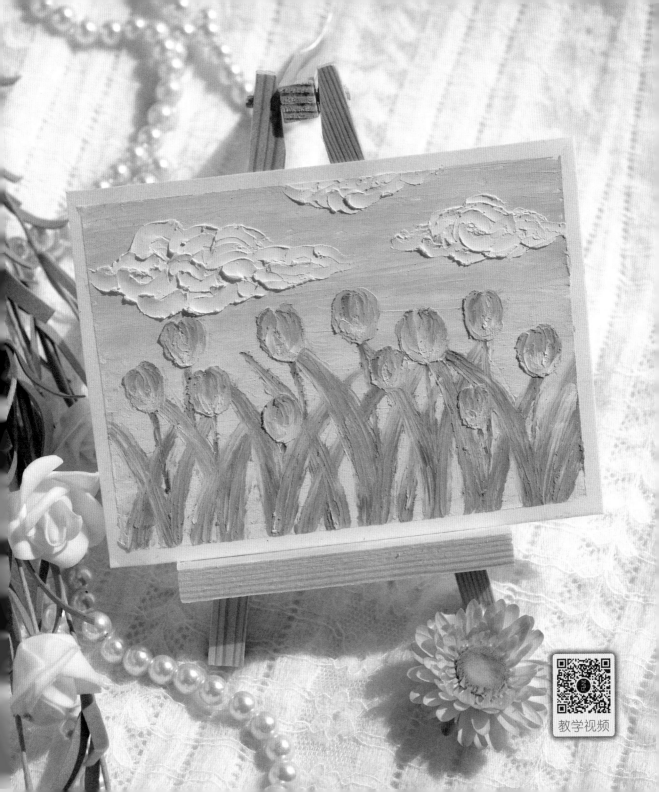

1.用海洋蓝色横向平涂画纸的上半部分，下半部分用海盐色平涂，在两个色块衔接处用白色均匀涂抹过渡。

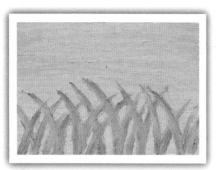

2.用抹茶色油画棒画出叶子的大概位置。用尖头刮刀分别刮取抹茶色和草绿色，从根部向顶端涂抹叶子。叶子间需要互相遮挡，以体现郁金香花丛的空间关系。

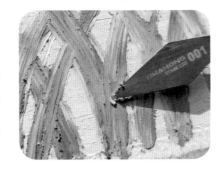
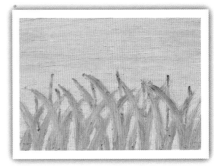

3. 用尖头刮刀刮取镉黄色画出叶子的亮部。用草绿色画出叶子的暗部以及花茎。最后，取少许海洋蓝色画出叶子的反光。

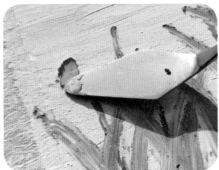
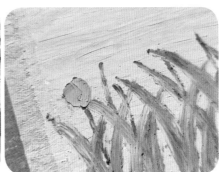

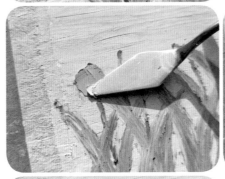
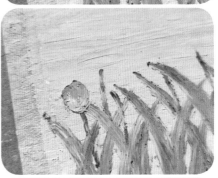

4. 单朵郁金香绘画步骤：先用大号圆头刮刀刮取镉黄色，横握刮刀纵向走笔，左右两笔涂抹出郁金香花瓣。用少许白色提亮郁金香底部。最后，用尖头刮刀刮取橙黄色涂抹出一条弧线，表现出郁金香花瓣重叠处的暗部。

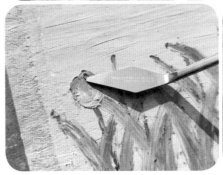
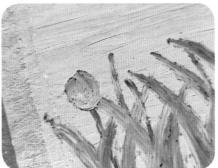

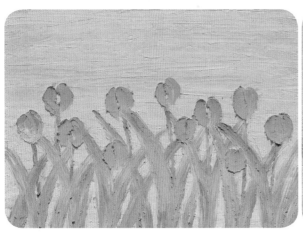
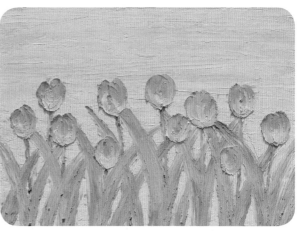

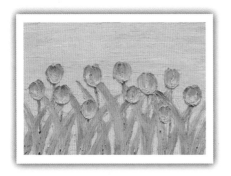

5.用同样的方法涂抹出其他的郁金香。花朵不要处于同一高度，位置分布要高低错落。

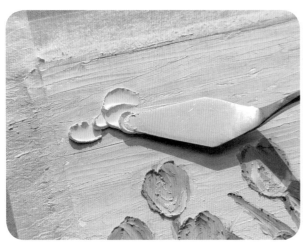
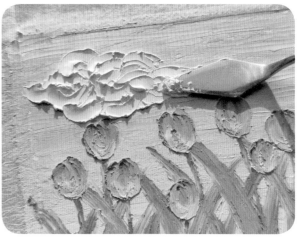

6.用大号圆头刮刀刮取白色，从左到右堆叠颜料涂抹出云朵。

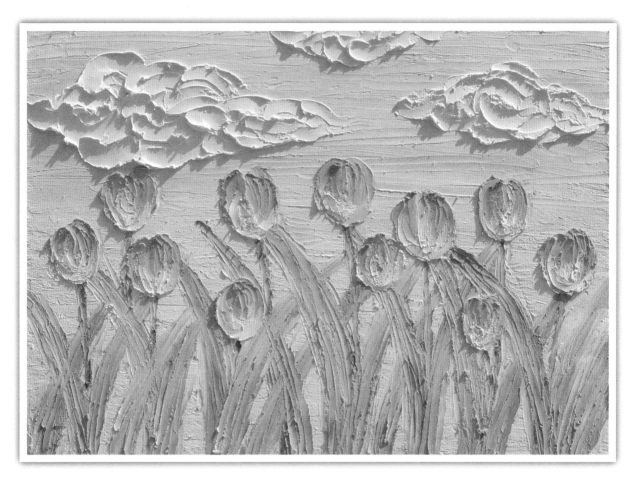

7. 一幅优雅清新的《郁金香》就完成了。

绣球花

★工具准备

　　油画棒、10 厘米 ×10 厘米油画棒纸、调色纸、刮刀、美纹胶带、垫板、牙签、3 毫米珍珠贴。

★绘画色号

701 白

602 杏仁黄

619 抹茶

611 紫罗兰

612 薰衣草

616 海盐

818 星蓝

817 豆沙绿

★秘诀

　　在刻画绣球花花朵时，对于存在遮挡关系的花朵用刮刀涂抹时要避免刮坏下层花朵。

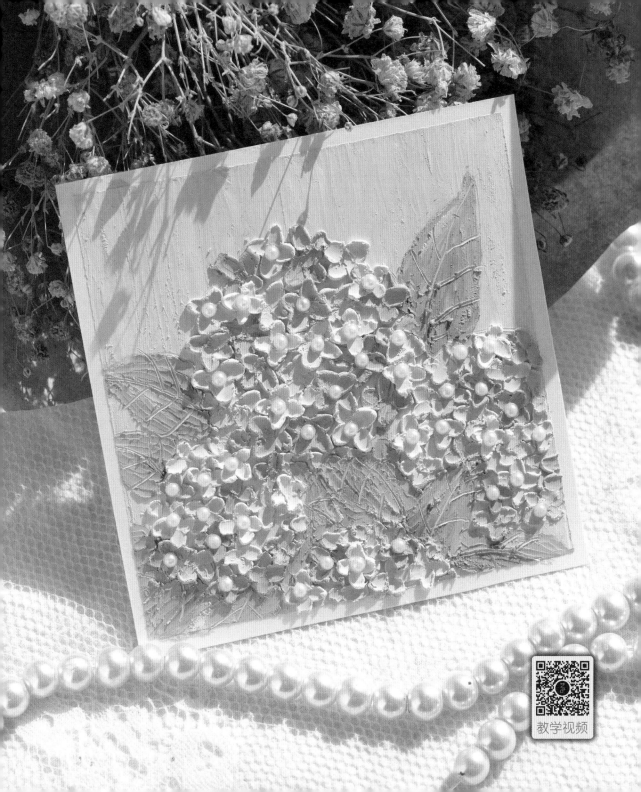

1.先用海盐色油画棒竖向平涂背景，再在上面叠涂一层白色直至混色均匀。

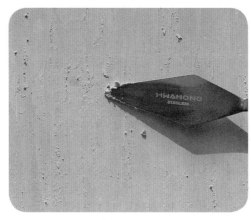

2.用尖头刮刀刮取少量杏仁黄色，竖向涂抹在背景上。

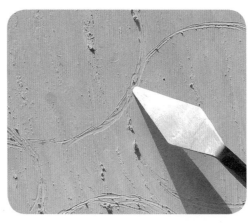

3.将绣球花看作一个圆形，用尖头刮刀划出绣球花的位置。

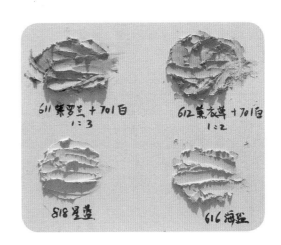

4.绣球花的花朵一共用到四种颜色（如图）。前两种颜色需要调色：用刮刀切取紫罗兰和白色以1：3的比例混合均匀调出第一种颜色。用刮刀切取薰衣草色和白色以1：2的比例混合均匀调出第二种颜色。

5.用小号圆头刮刀刮取调好的颜色，由外向内涂抹出花瓣。花瓣上下对称。

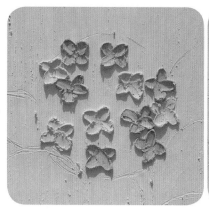
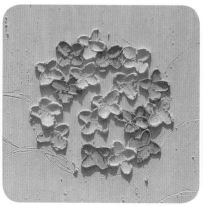
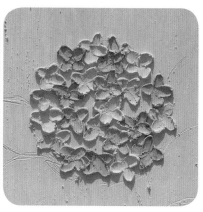

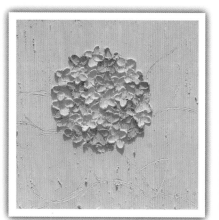

6. 按照同样的方法，用刮刀涂抹出其他颜色的花朵。涂抹时要注意把相同颜色的花朵分散开。四种颜色的花朵都画好后，再叠涂几朵白色的花朵以增强绣球花的立体感。用上述同样的方法绘制其他的花球。

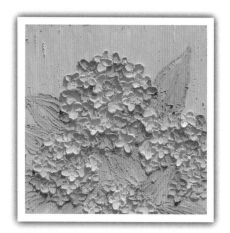
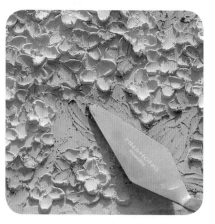

7. 叶子的绘画：用小号圆头刮刀刮取抹茶色涂抹出叶子。涂抹时要注意变换刮刀位置，避免碰到花朵。刮取豆沙绿色涂抹叶子根部，作为叶子的暗部。用小号圆头刮刀分别刮取少量杏仁黄色和星蓝色叠涂在叶子上，以增强叶子的立体感。

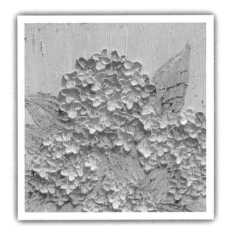

8.用牙签或者尖头刮刀刀尖划出叶脉。划出的线条应呈弧形，以便使叶子更加生动。

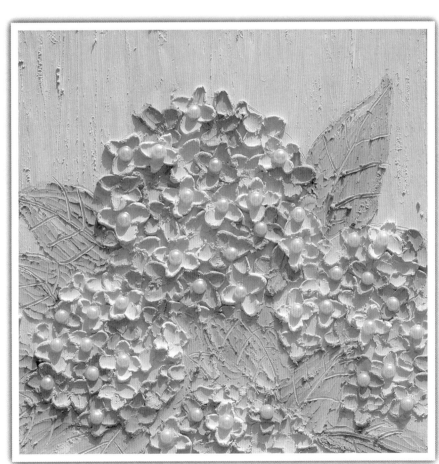

9.最后，在花蕊处粘贴上3毫米珍珠贴。一幅美丽的《绣球花》就画好了。

第三章
天空海星河

爱心云朵

★ 工具准备

　　油画棒、10 厘米 ×10 厘米油画棒纸、调色纸、刮刀、美纹胶带、垫板、闪粉。

★ 绘画色号

701 白

802 薄香

607 玫瑰红

804 海棠红

★ 秘诀

　　我们将在本幅作品中学习云朵的堆叠技法，在绘画每一层云的时候要保持画面中间呈现爱心形状。

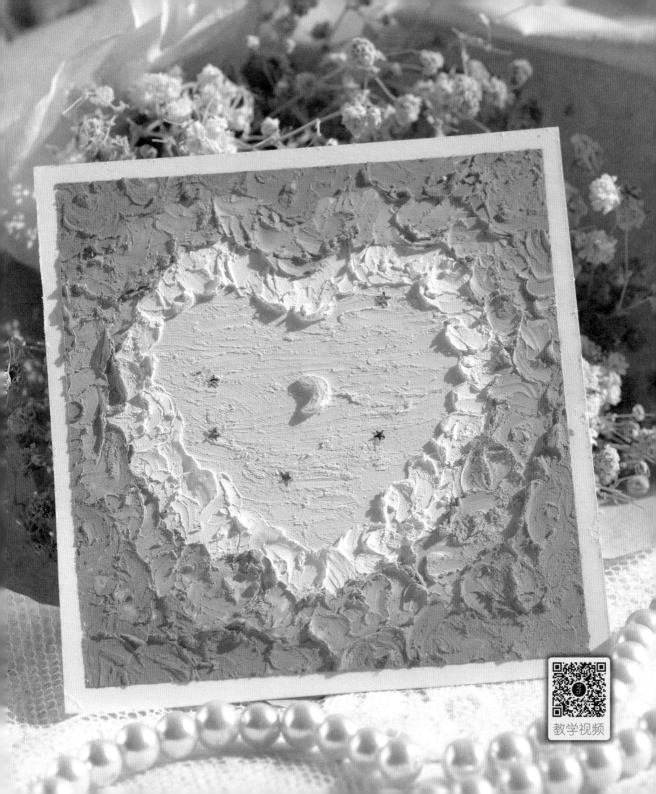

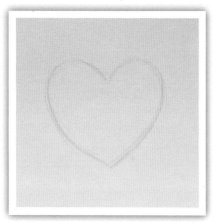
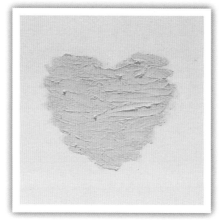

1.在垫板上裱好画纸，并在纸的正中间用彩铅画一个爱心形状。用薄香色油画棒在爱心内部横向平涂，覆盖住所有铅笔线。此时不必在意边缘的整齐，涂出肌理感即可。

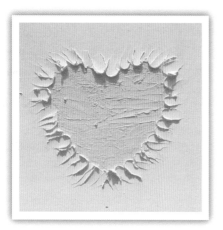
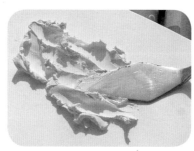
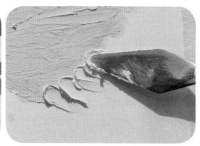

2.先切取1厘米白色油画棒，在调色纸上压成泥状；再沿爱心边缘用大号圆头刮刀取大量调好的白色颜料，从前到后涂抹。

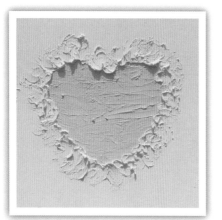
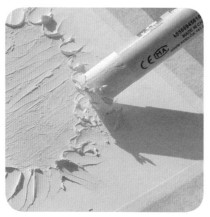

3.手握白色油画棒，沿白色云层外部用力打圈，通过颜料堆积画出云朵的肌理感。画的时候要注意保持云朵围成爱心形状。

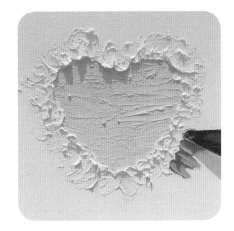

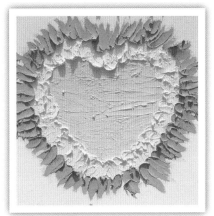

4. 切取玫瑰红色油画棒，在调色纸上压成泥状。以同样的方法涂抹出第二层云层。玫瑰红色云层与白色云层衔接处需要覆盖白色云层的尾端。

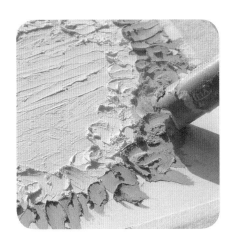

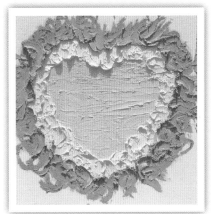

5. 继续用玫瑰红色油画棒沿边缘用力打圈，画出云朵的松软感。

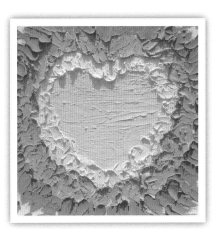

6. 用刮刀涂抹出第三层海棠红色云层。

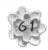

61

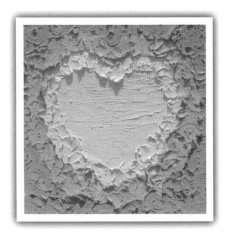
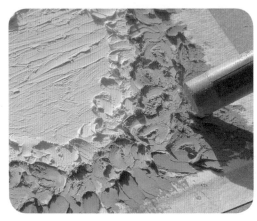

7.手握海棠红色油画棒以打圈手法画出云朵肌理,直至填满画面。

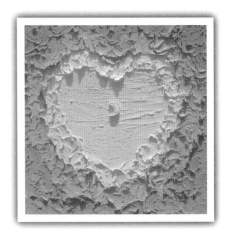

8.将白色油画棒用手捏出月牙形状。用小号圆头刮刀轻轻将其按压在画面正中间。

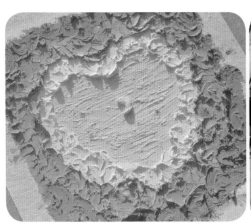

9.在爱心形状中涂抹一些闪粉,再点缀一些星星亮片。

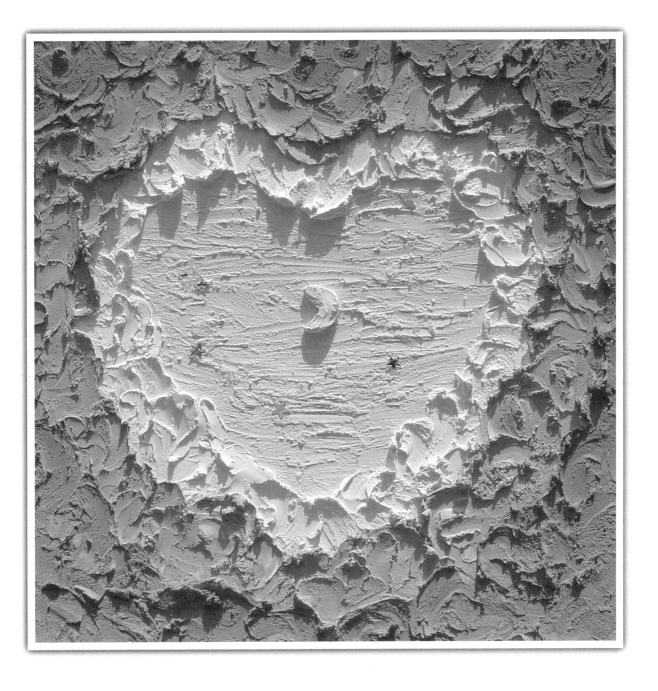

10.一幅奶油感满满的《爱心云朵》就完成了！

夕 阳

★工具准备

　　油画棒、10 厘米 ×10 厘米油画棒纸、调色纸、刮刀、美纹胶带、垫板、白色丙烯颜料、裁纸刀。

★绘画色号

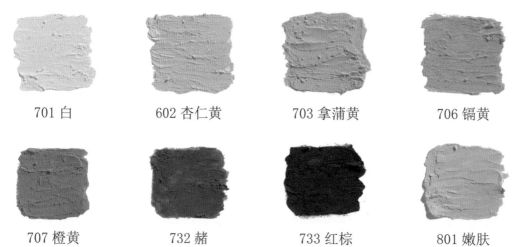

701 白　　　　602 杏仁黄　　　　703 拿蒲黄　　　　706 镉黄

707 橙黄　　　　732 赭　　　　733 红棕　　　　801 嫩肤

★秘诀

　　我们在绘画太阳时既可以把油画棒揉捏成饼状按压出圆形；也可以运用油画棒的镂空技法，用刮刀涂抹出太阳。本篇呈现的是第二种方法。

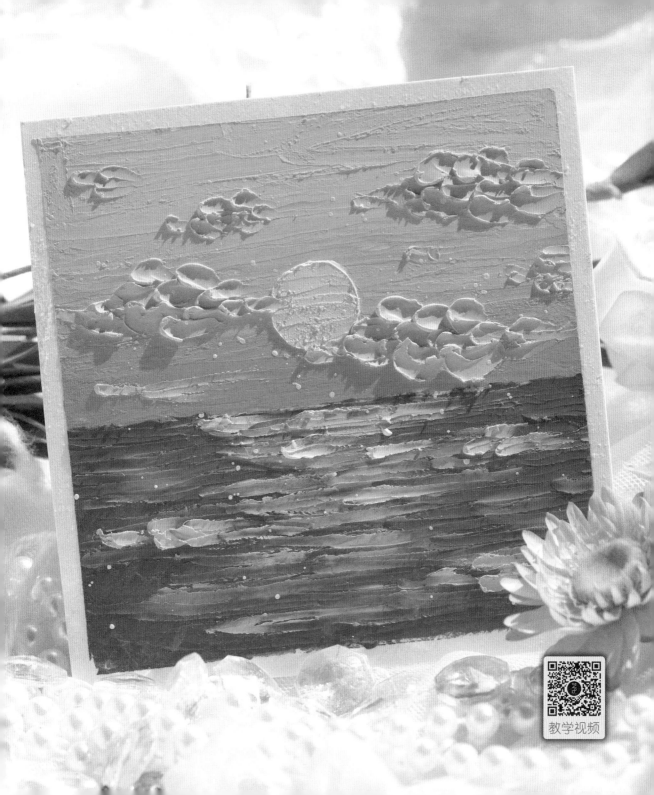

教学视频

1.先用美纹胶带裱纸，再在中间偏下的位置横向粘一条胶带，划分出天空和大海区域。依次用拿蒲黄色、镉黄色、橙黄色油画棒横向平涂上方的天空区域。每一种颜色占三分之一面积。底色铺好后再用相邻颜色的油画棒横向涂抹，让这三种颜色自然融合。

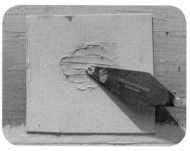

2.取一张纸片，用裁纸刀裁出一个圆形，得到一个镂空的模具。将模具按在天空中间偏下的位置。用小号圆头刮刀刮取杏仁黄色横向涂抹，画出圆形的太阳。

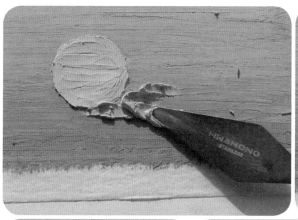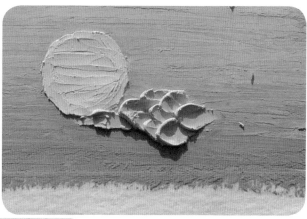

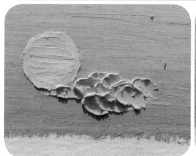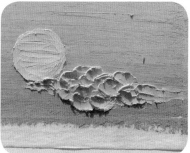

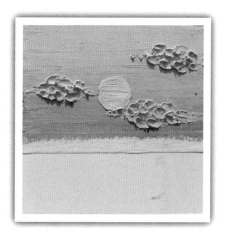

3. 用小号圆头刮刀刮取嫩肤色从左向右涂抹出云朵，每一笔都要压住前一笔的尾巴。运用相同的方法画出另外两片云朵。

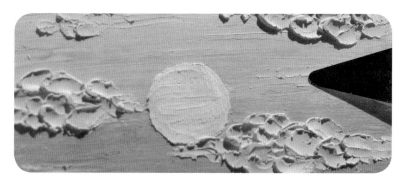

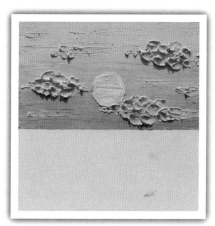

4. 用嫩肤色涂抹几片远处的云朵。远处的云朵画得小些，涂抹虚化一些即可。画好后，撕下中间的胶带。

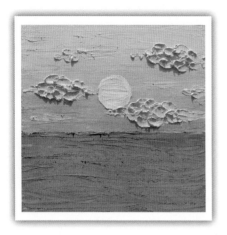

5. 用赭色油画棒横向平涂下方的大海区域，再在上面叠涂一层红棕色，叠涂均匀后得到如图颜色。

6. 用小号圆头刮刀分别刮取拿蒲黄色、橙黄色、镉黄色油画棒，横向涂抹大海。拿蒲黄色是画夕阳的倒影，主要集中在大海中间的上方。橙黄色主要涂抹在大海的两侧。镉黄色主要集中在大海的中间下方。

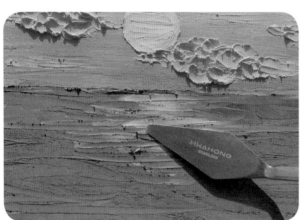
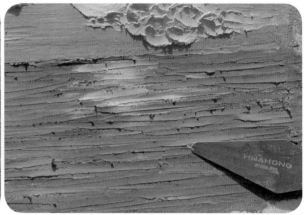

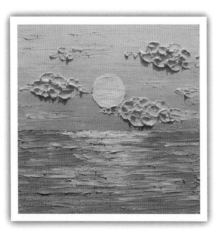
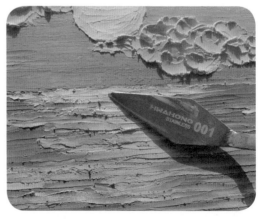

7. 用尖头刮刀刮取白色油画棒横向涂抹夕阳下方的海平线。

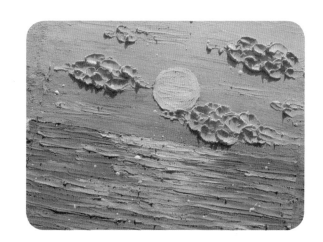

8.将白色丙烯颜料与水调和，用毛笔蘸取，在画面敲出星点。

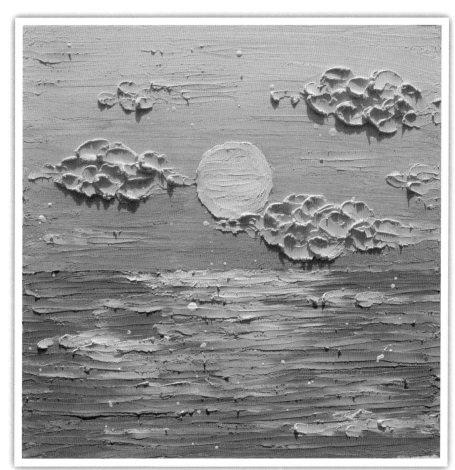

9.最后，用小号圆头刮刀刮取嫩肤色在大海上涂抹出云朵的倒影。一幅温暖的《夕阳》就画好了！

梦幻海浪云朵

★工具准备

油画棒、13厘米×15厘米油画棒纸、调色纸、刮刀、美纹胶带、垫板、白色丙烯颜料、纸擦笔。

★绘画色号

701 白　　602 杏仁黄　　716 普蓝　　616 海盐　　726 天青

604 香草　　730 黄褐　　611 紫罗兰　　718 钴蓝

★秘诀

云朵是这幅画的难点，需要多用纸擦笔让颜色过渡均匀。

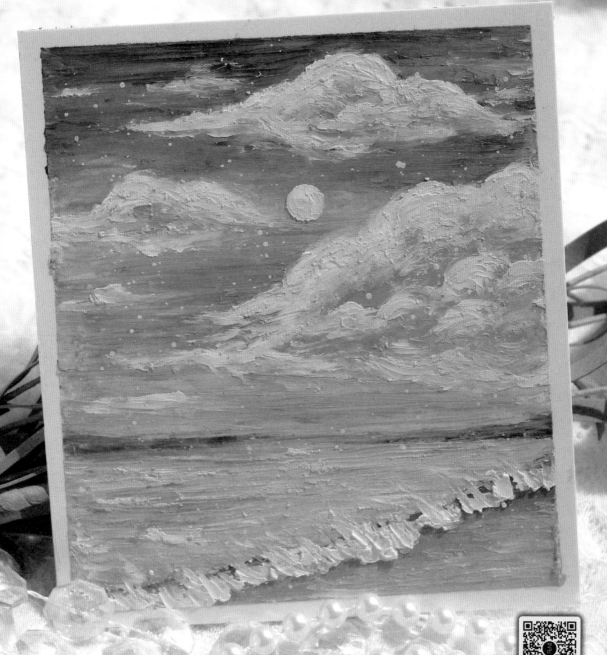

教学视频

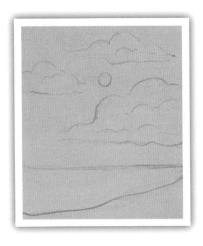

1.彩铅起稿，画出云朵、海浪的大概位置。

2.用普蓝色油画棒横向平涂天空的上半部分，再叠涂一层海盐色，让两种颜色融合，但无须均匀。

3.在上一步叠涂时，部分的普蓝色会黏到海盐色油画棒上，我们不必清理，直接用此海盐色油画棒将天空的下半部分涂满。这样的普蓝色会自动形成颜色过渡的效果。涂满天空后，用纸擦笔轻涂，将颜色过渡均匀；再在上面叠涂少量的紫罗兰色，增强天空颜色的变化。

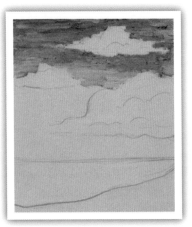
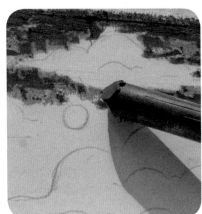

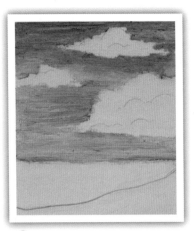

4.用天青色油画棒横向平涂大海。用香草色油画棒横向平涂沙滩。

5.大海的刻画：先用白色油画棒横向叠涂，再用钴蓝色油画棒横向叠涂。

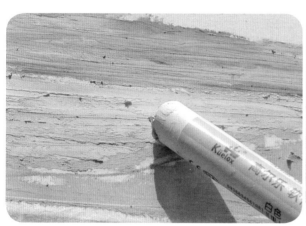

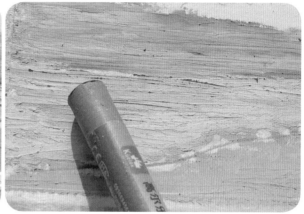

6.用黄褐色油画棒叠涂在大海与沙滩的交界处，画出沙滩的阴影。

7.用小号圆头刮刀分别刮取少量的杏仁黄色和白色，在大海上横向随意涂抹几笔，画出海浪流动的感觉。

8.用小号圆头刮刀刮取白色油画棒，沿海岸线边缘涂抹。涂抹的位置不要紧贴海岸线，要留出一部分沙滩的颜色。

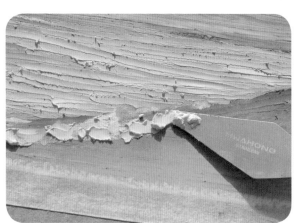

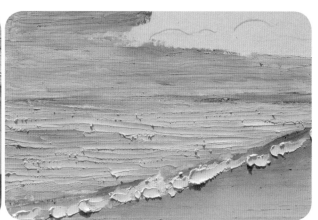

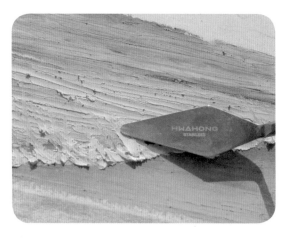

9.用小号圆头刮刀沿着刚刚涂抹好的白颜色向左上方涂抹，塑造出海浪的质感。

10. 用尖头刮刀刮取少量普蓝色，涂抹在海平线上，让大海和天空形成明显的区分。

11. 用紫罗兰色油画棒画出云朵的暗部位置，再用海盐色油画棒打圈儿叠涂，让颜色混合均匀。云朵上叠涂少量普蓝色，最后用纸擦笔涂抹将颜色过渡均匀。

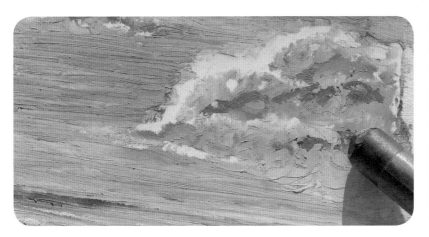 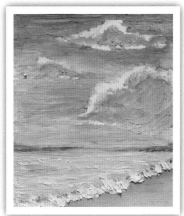

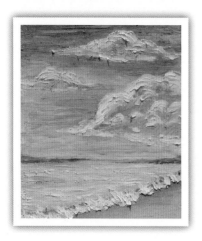

12. 用小号圆头刮刀刮取白色油画棒涂抹出云朵亮部。

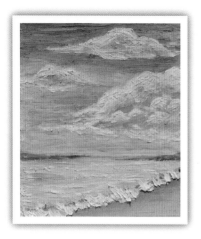

13. 用纸擦笔沿着云朵结构，将颜色相互融合。

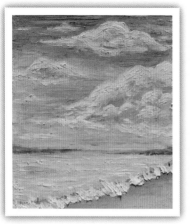
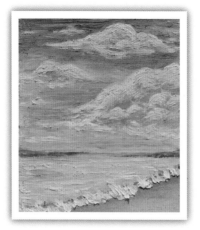

14. 在天空的背景上涂抹一些白色，作为远处的云朵。近处几个云朵的亮部涂抹一些杏仁黄色，以丰富云朵的颜色。

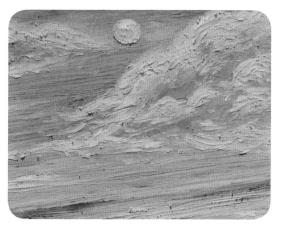
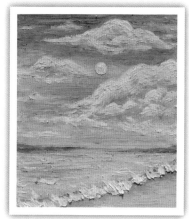

15.用刮刀刮取少量杏仁黄色,用手揉捏成饼状,按压在天空中心,作为月亮。用尖头刮刀刮取少量杏仁黄色横向涂抹在大海上,画出月亮映在海面上的倒影。

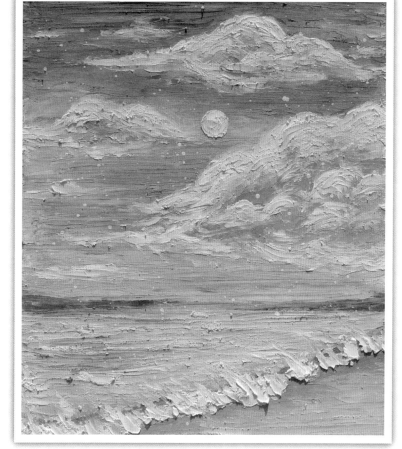

16.最后,用白色丙烯颜料兑水调成混合液。毛笔蘸少许混合液,在画面上随意敲出少量星点。一幅《梦幻海浪云朵》就完成啦!

许愿瓶里的世界

★工具准备

油画棒、9厘米×13.5厘米油画棒纸、调色纸、刮刀、美纹胶带、垫板、黑色眼线液笔。

★绘画色号

 616 海盐

 802 薄香

 619 抹茶

 701 白

 717 群青

 726 天青

 705 黄

 702 淡黄

 602 杏仁黄

 707 橙黄

 604 香草

 821 香芋紫

 807 杏黄

 615 海洋蓝

 806 芽黄

 627 樱花粉

★秘诀

我们在刻画物品边缘时，借助尖头刮刀进行修整会使画面更加干净、立体。

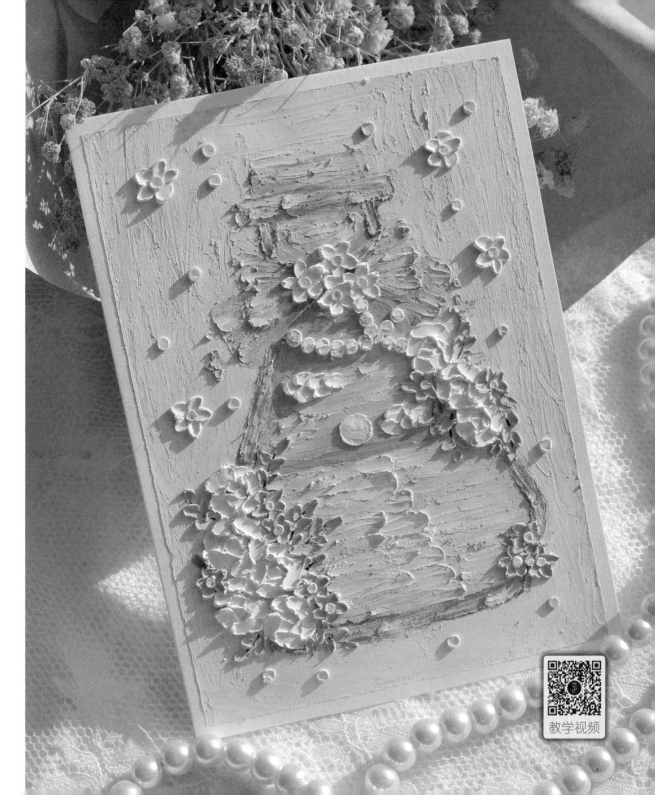

1.用铅笔起稿，画出许愿瓶的外形；再用海盐色油画棒平涂背景底色；之后再用白色油画棒叠涂一层，两种颜色需混合均匀。

2.刻画瓶中的天空部分：用橙黄色、淡黄色、杏仁黄色油画棒横向平涂天空，每种颜色对应如图位置；涂好天空底色后，再用刮刀轻轻横向涂抹，将颜料抹平。

3. 左半部分的大海用天青色油画棒横向平涂，再叠涂一层海洋蓝色，画出深浅变化的效果。右半部分的沙滩用香草色油画棒平涂。

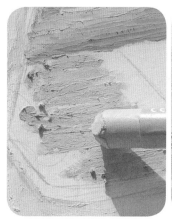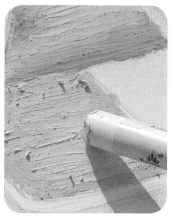

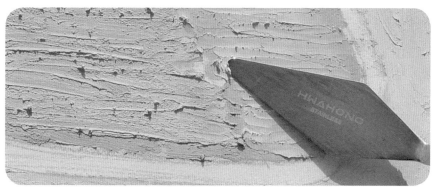

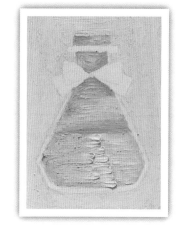

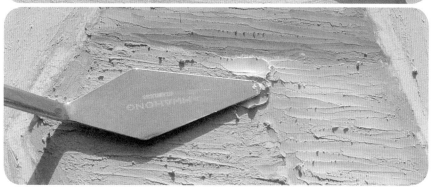

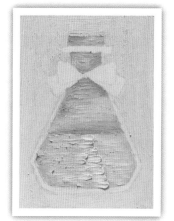

4. 用小号圆头刮刀刮取少量白色横向涂抹沙滩，画出沙滩深浅变化的效果。刮取大量白色沿海岸线向大海方向涂抹，画出海浪的立体质感。画第二层海浪时，颜料要压住第一层海浪的尾巴。海浪刻画完毕后，用小号圆头刮刀刮取少量芽黄色，随机涂抹大海提亮画面。

5. 用小号圆头刮刀刮取白色油画棒画出天空上的云朵。

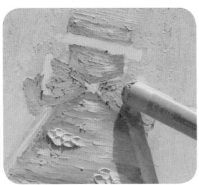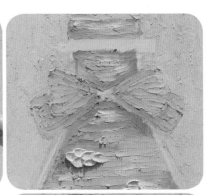

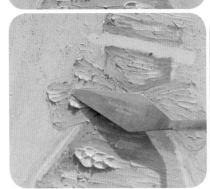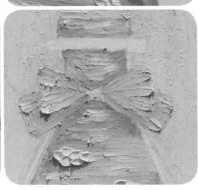

6. 刻画蝴蝶结部分：分别用天青色、海洋蓝色、芽黄色油画棒平涂蝴蝶结的暗部、灰部、亮部；然后再用小号圆头刮刀刮取少量芽黄色沿蝴蝶结边缘向中心涂抹，以增加画面亮度和肌理感；最后用群青色油画棒涂抹蝴蝶结中心部分以及下层阴影部分。

7.用大号圆头刮刀切取少量香芋紫色与白色以 1：1 比例调出新的颜色，再用尖头刮刀刮取调好的颜色涂抹出瓶子边缘。

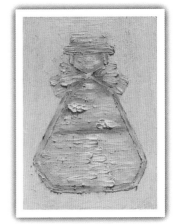

8.用小号圆头刮刀分别刮取海洋蓝色、芽黄色随机涂抹瓶子边缘，画出瓶子的反光。

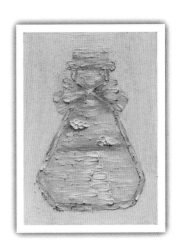

9.瓶子周围的蔷薇：用小号圆头刮刀刮取薄香色画出蔷薇的花蕊，再用白色画出花瓣。蝴蝶结上的花：用小号圆头刮刀刮取少量白色由外向内画出花瓣，再用黄色点上花蕊。

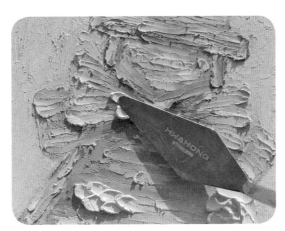

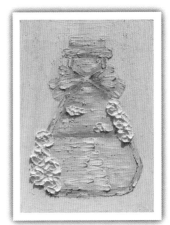

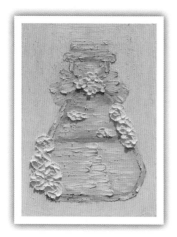

10.枝条部分：先用黑色眼线笔画出枝干大概位置；再用尖头刮刀刮取少量之前调好的用于涂抹瓶子边缘的颜色，沿枝干画出枝条；最后用抹茶色沿花朵边缘向外涂抹出叶子。

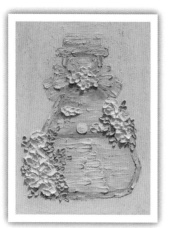

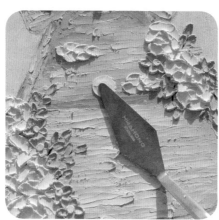

11.用小号圆头刮刀切取少量芽黄色油画棒，用手揉搓成饼状，放置于刮刀顶端，按压在画面天空位置，画出太阳。

12.用白色油画棒揉搓成小球，放置于小号圆头刮刀顶端，按压在蝴蝶结下方，画出蝴蝶结的链条；再用尖头刮刀刮取少量芽黄色涂抹在小球的左上方；最后刮取少量海洋蓝色涂抹在小球的右下方。

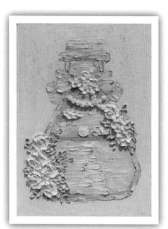

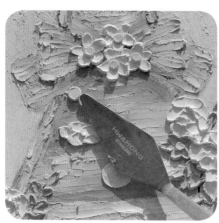

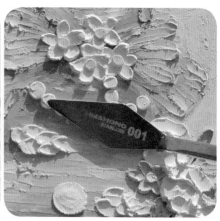

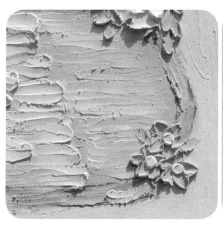
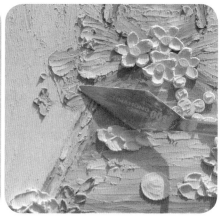
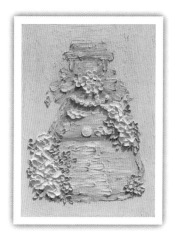

13.丰富画面：用小号圆头刮刀刮取淡紫色油画棒在瓶子下方边缘画出花朵。画出蝴蝶结两端的星星装饰。用尖头刮刀刮取橙黄色画出星星的暗部，再刮取黄色画出星星的亮部。用尖头刮刀刮取少量樱花粉色随机涂抹蝴蝶结亮部、瓶子边缘、大海上方，增加反光以提亮画面。

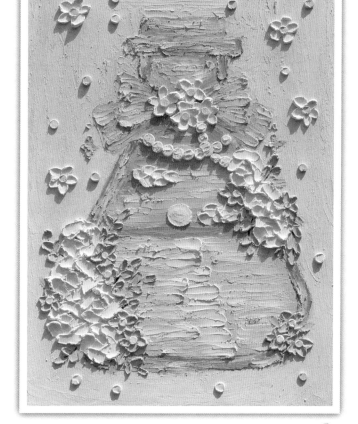

14.最后用小号圆头刮刀刮取白色油画棒画出背景花朵，点上杏黄色花蕊，再随机画出一些星点。一幅《许愿瓶里的世界》就完成啦！

第四章
下午茶时光

西 柚

★工具准备

　　油画棒、10厘米×10厘米油画棒纸、调色纸、刮刀、美纹胶带、垫板、白色丙烯颜料。

★绘画色号

| 701 白 | 802 薄香 | 702 淡黄 | 705 黄 |

| 706 镉黄 | 615 海洋蓝 | 806 芽黄 | 804 海棠红 |

★秘诀

　　我们在画西柚内部的白色纹络时，可以用刮刀刮取白色油画棒进行涂抹，也可以用毛笔沾白色丙烯颜料画。本幅画选用的是白色丙烯颜料绘制。

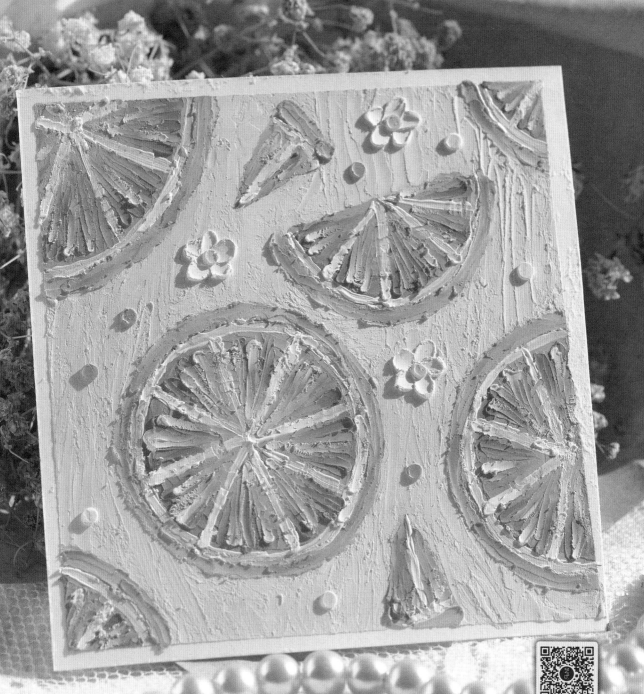

教学视频

1.用彩铅画出西柚的轮廓，然后用薄香色油画棒平涂底色。涂的时候要盖住彩铅的起稿线。

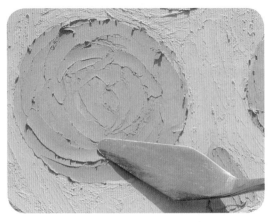

2.用大号圆头刮刀刮取淡黄色油画棒，涂抹西柚的底色。

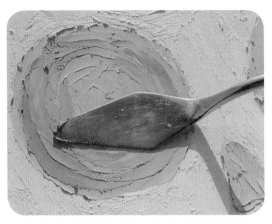

3.用大号圆头刮刀刮取海棠红色，围圈涂抹西柚暗部。暗部的位置如图。

4. 用小号尖头刮刀刮取镉黄色，沿着西柚边缘画外果皮。画的时候需要保持果皮粗细一致。

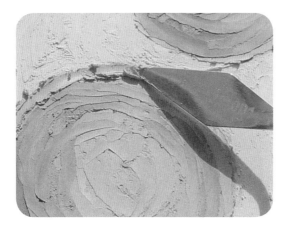
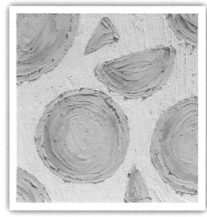

5. 用毛笔沾白色丙烯颜料，画出西柚内部白色的柚瓣外皮。

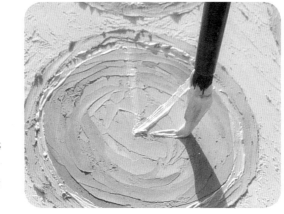
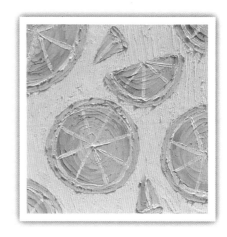

6. 待颜料干透，用尖头刮刀刮取少量白色，涂抹在白色与黄色果皮的纵向连接处，以突出白色果皮的立体感。

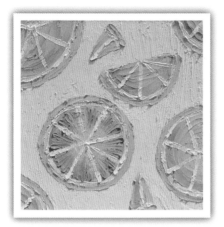

7.用尖头刮刀刮取海棠红色，由柚瓣的外径向中心点涂抹；再用刮刀分别刮取少量芽黄色和海洋蓝色在西柚瓣上轻扫，用来提高西柚瓣的亮度并增强果肉的肌理效果。

8.以同样的方法画其他的西柚。

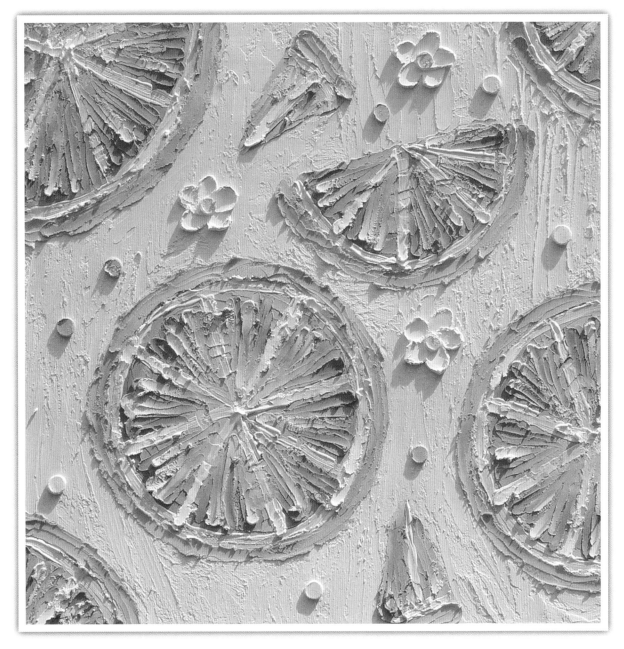

9.用小号圆头刮刀刮取白色，在西柚之间画出白色小花。用黄色画出花蕊。最后用淡黄色画些星点点缀一下。一幅清新的《西柚》就画好啦！

小熊数字蛋糕

★工具准备

油画棒、10厘米×10厘米油画棒纸、调色纸、刮刀、美纹胶带、垫板、眼线液笔。

★绘画色号

701 白

807 杏黄

607 玫瑰红

808 松木

812 茶褐

821 香芋紫

★秘诀

　　本幅作品要重点突出蛋糕的奶油质感，因此在绘画时需要将油画棒在调色纸上均匀碾碎后再去作画。

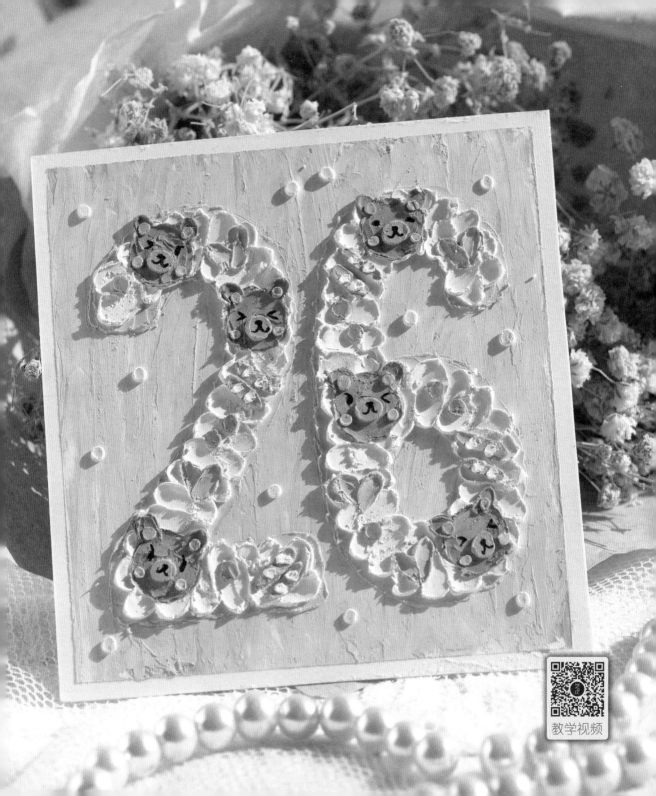

1. 裱好画纸后，先用白色油画棒平涂底色，再用玫瑰红色油画棒打圈叠涂，直至混色均匀。

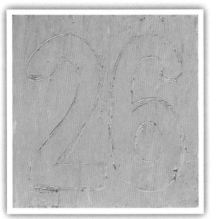 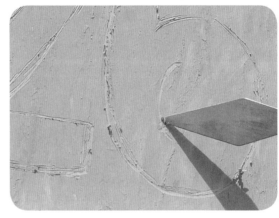

2. 用尖头刮刀在画面上划出数字的大概轮廓。

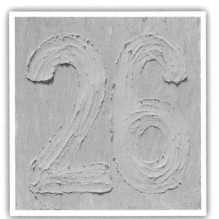 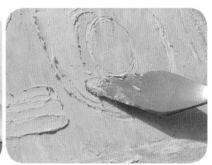

3. 将杏黄色油画棒在调色纸上碾碎并调和均匀后，用大号圆头刮刀刮取调好的颜料涂抹数字底色。

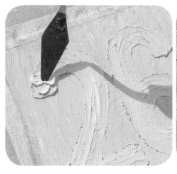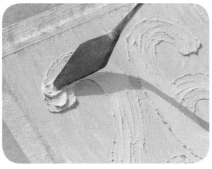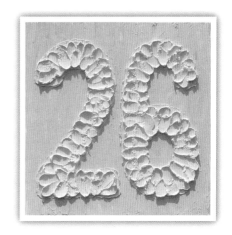

4.用大号圆头刮刀刮取碾碎并调和均匀的白色油画棒颜料,由外向内、左右对称涂抹出奶油。每一块奶油的颜料用量都要保持一致。

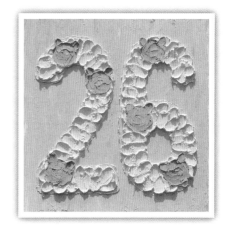

5.切取茶褐色和松木色油画棒,以1∶1的比例在调色纸上进行调和。调出小熊头部的颜色,再用大号圆头刮刀刮取调好的颜料,在白色奶油上涂抹出几个小熊的圆形头部,之后再用小号圆头刮刀由上向下画出小熊的耳朵。

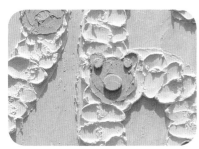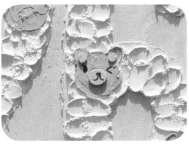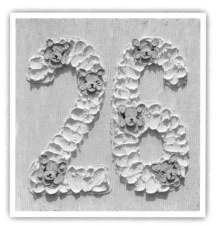

6.搓出松木色色球放置于小号圆头刮刀顶端,按压出小熊的鼻子与内耳朵;再用眼线液笔画出小熊的眼睛和嘴巴;最后搓出玫瑰红色球放置于刮刀顶端,按压出小熊的腮红。

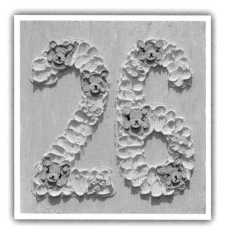

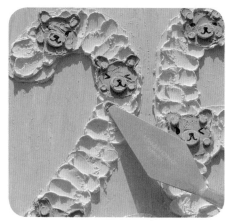

7.用手搓出8个松木色小条,放置于小号圆头刮刀顶端,涂抹出蛋卷。每个蛋卷上面,刮取白色油画棒涂抹出条纹。

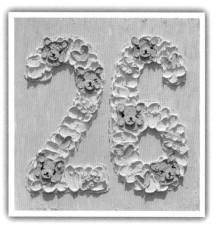

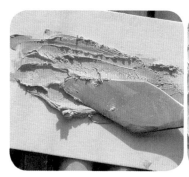

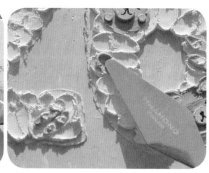

8.刮刀切取香芋紫色和白色,以1:1比例在调色纸上进行调色。用小号圆头刮刀刮取调好的颜料,左右对称涂抹出爱心。

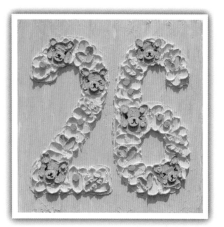

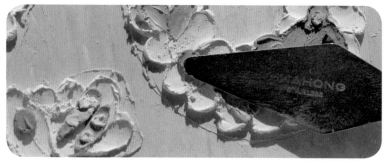

9.取玫瑰红色搓成球,放置于小号圆头刮刀顶部,按压出粉色星点。

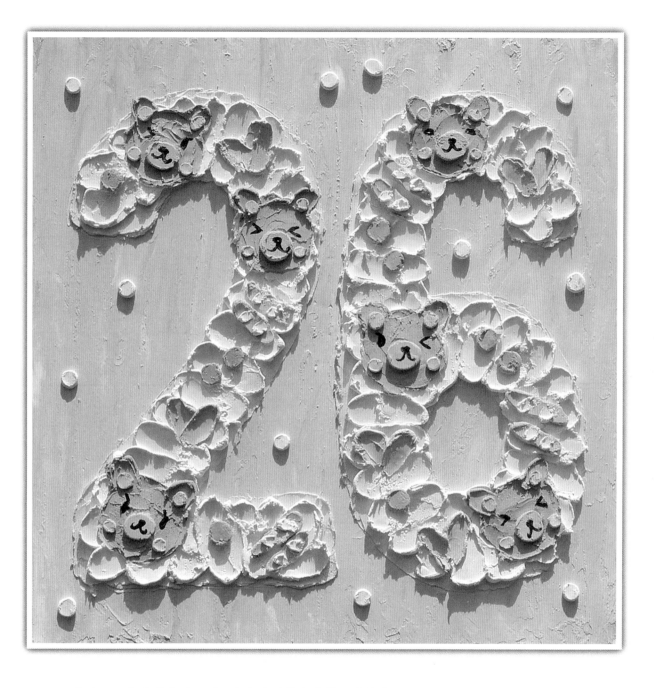

10. 最后，用小号圆头刮刀刮取白色油画棒在背景上涂抹出一些星点做装饰。这样美美的《小熊数字蛋糕》就完成啦！

大家可以根据自己的喜好，搭配其他的色系与元素进行创作。

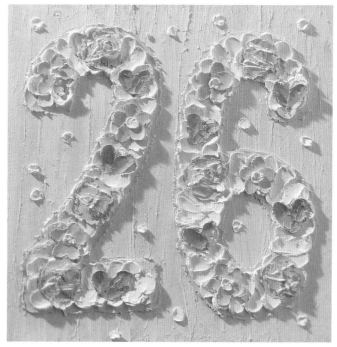

兔兔草莓慕斯

★工具准备

　　油画棒、10厘米×10厘米油画棒纸、调色纸、刮刀、美纹胶带、垫板、黑色眼线液笔、白色珠光笔。

★绘画色号

802 薄香

803 嫣红

709 朱红

619 抹茶

808 松木

701 白

807 杏黄

801 嫩肤

★秘诀

　　切开的草莓是本幅作品的绘画难点。我们在用朱红色油画棒刻画草莓内部纹理时下笔要准确，必要时也可以用尖头刮刀辅助涂抹。

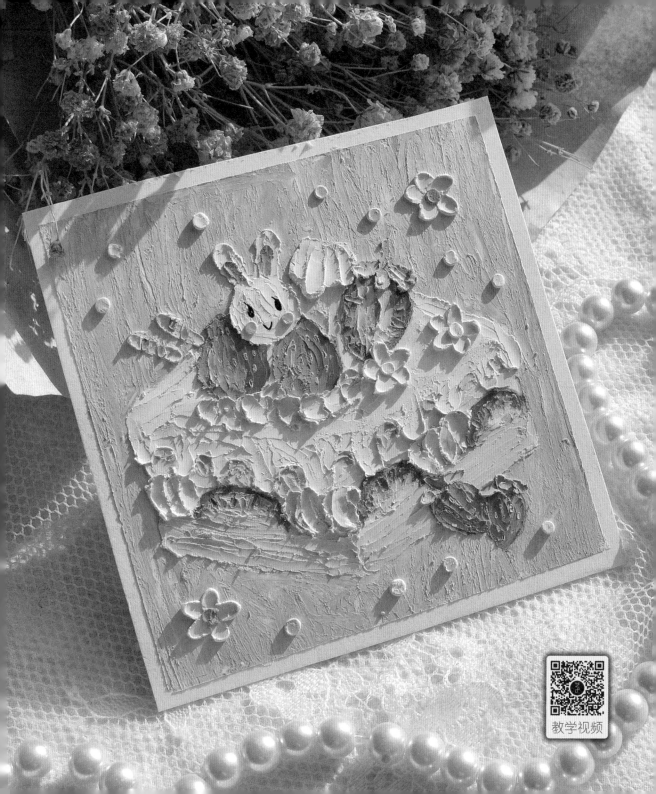

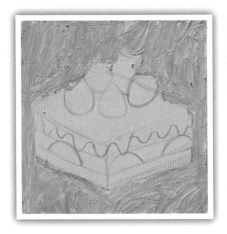
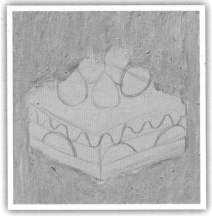

1.用彩铅起稿画出蛋糕的形状。先用嫣红色油画棒平涂背景，再用白色油画棒打圈叠涂，直至颜色混合均匀。

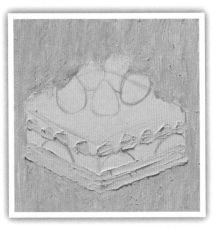

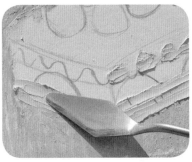

2.用大号圆头刮刀刮取薄香色涂抹蛋糕的亮部，再用杏黄色涂抹蛋糕的暗部。

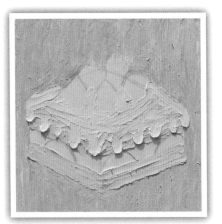
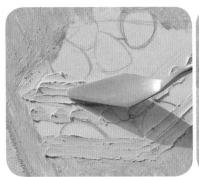
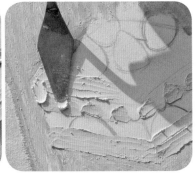

3.用大号圆头刮刀刮取大量白色涂抹奶油。

4. 完整的草莓：
先用大号圆头刮刀刮
取朱红色涂抹草莓暗
部，再刮取嫣红色涂
抹草莓亮部。两种颜
色中间相接部分用刮
刀反复涂抹，形成自
然过渡。

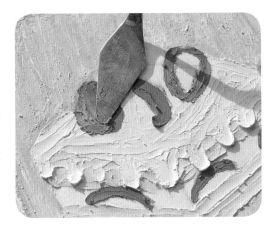

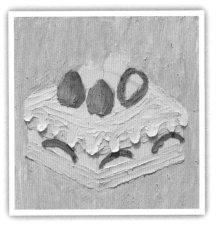

5. 切开的草莓：
用大号圆头刮刀刮
取薄香色涂抹草莓
内部，而后涂抹上
朱红色。用刮刀反
复涂抹两种颜色的
交接处，让颜色形
成自然的过渡。

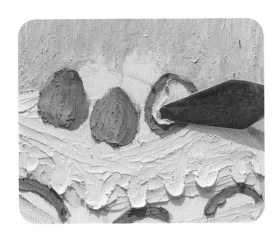

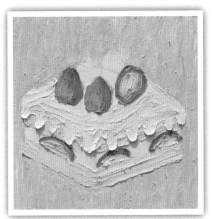

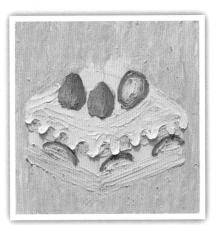

6.用尖头刮刀刮取少量松木色，涂抹在蛋糕的阴影处以及暗
部。刮取少量白色涂抹在蛋糕的亮部与暗部的交接处，增强蛋糕的
立体感。

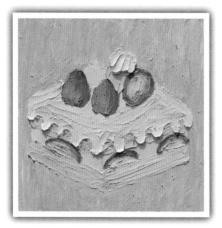

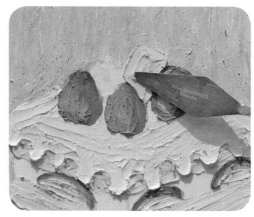

7.用小号圆头刮刀刮取杏黄色，涂抹出蛋糕上面的饼干；再刮取白色由下向上涂抹出流淌的奶油。

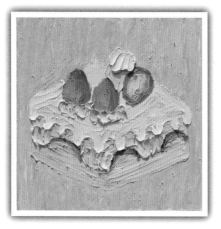

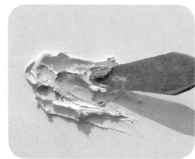

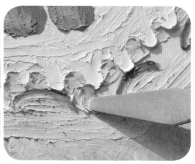

8.切取嫣红色和白色油画棒按1：5的比例调色。用大号圆头刮刀刮取调好的颜料由上向下涂抹出夹层和草莓底部的淡粉色奶油。

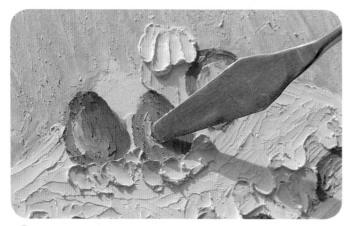

9.用大号圆头刮刀在草莓亮部涂抹一些薄香色，作为高光以增强草莓立体感。

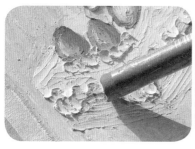 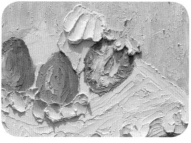

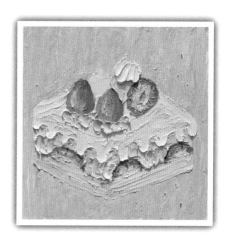

10.用朱红色油画棒的棱角处画出切开草莓的内部纹理。用小号圆头刮刀刮取抹茶色，涂抹出"个"字形的草莓叶子。刮取薄香色涂抹出叶子的高光。

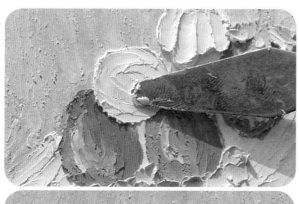

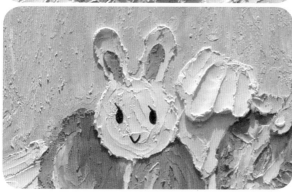 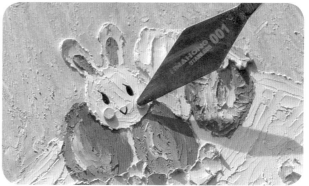

11.兔子的刻画：用大号圆头刮刀刮取白色，涂抹出兔子的圆形头部，再由上向下涂抹出两个耳朵。用尖头刮刀刮取嫣红色，涂抹出耳朵内部结构。用眼线笔画出兔子的眼睛和嘴巴。最后将嫩肤色搓成小球，放置于尖头刮刀顶端，按压出兔子腮红。

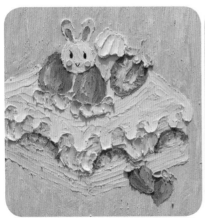
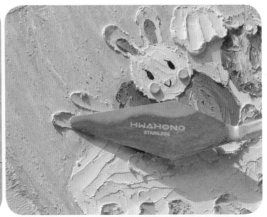
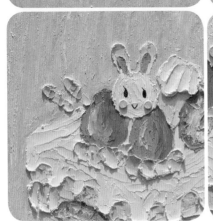
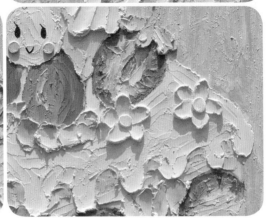

12. 丰富画面细节：按上述草莓画法在画面右下角画上两颗草莓，让构图看起来更加饱满。用小号圆头刮刀刮取杏黄色，画出两个蛋卷。蛋卷上方画出松木色的条纹。用小号圆头刮刀刮取薄香色，涂抹出蛋糕上的花朵，用白色按压出花蕊。

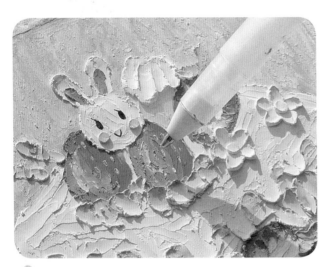

13. 用白色珠光笔画出草莓上的斑点，再用小号圆头刮刀在背景上装饰一些薄香色花朵和白色星点。这样一幅可爱的《兔兔草莓慕斯》就完成啦！

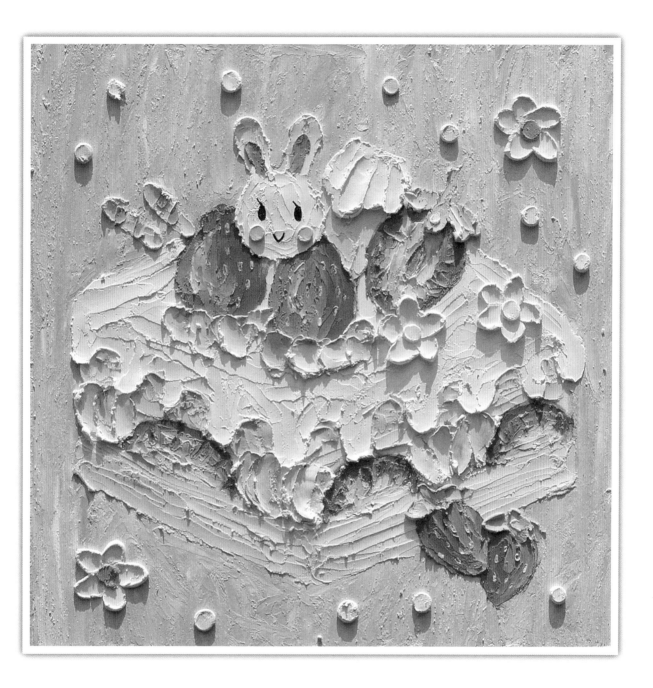

奶牛冰淇淋

★ 工具准备

油画棒、10 厘米 ×10 厘米油画棒纸、调色纸、刮刀、美纹胶带、垫板、黑色眼线液笔。

★ 绘画色号

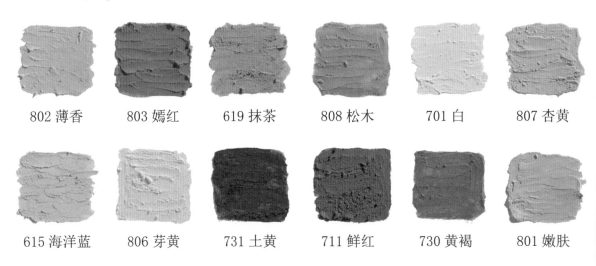

802 薄香　803 嫣红　619 抹茶　808 松木　701 白　807 杏黄

615 海洋蓝　806 芽黄　731 土黄　711 鲜红　730 黄褐　801 嫩肤

★ 秘诀

本幅作品的元素较多，画的时候需要注意每一个元素的边缘处理。

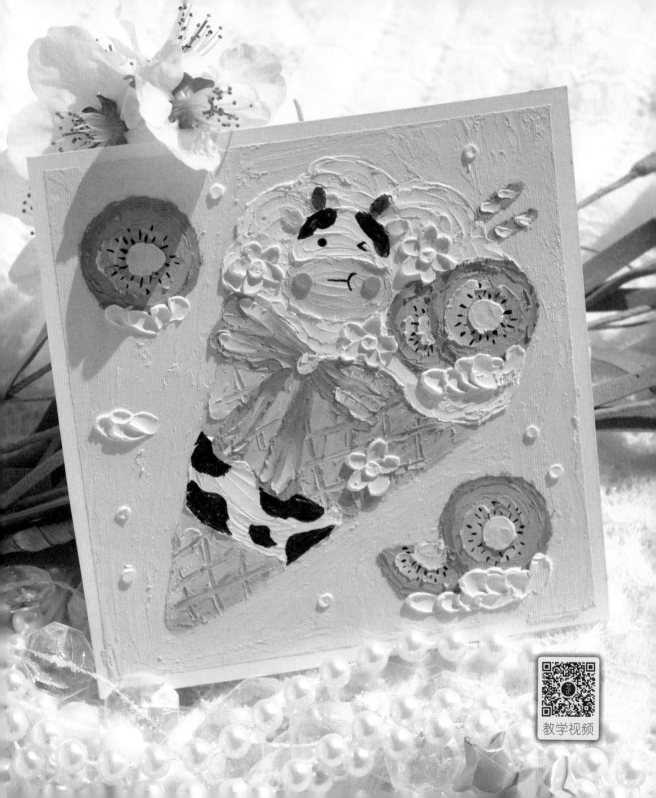

1.用彩铅画出冰淇淋的线稿。用薄香色油画棒平涂背景底色。

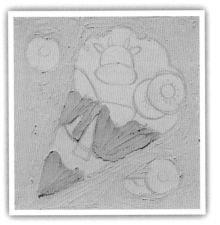
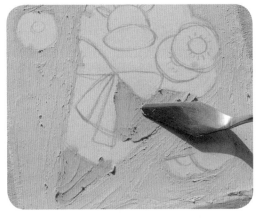

2.用大号圆头刮刀先刮取杏黄色涂抹冰淇淋蛋筒，再刮取少量松木色涂抹暗部。

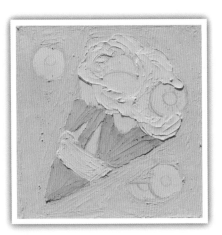
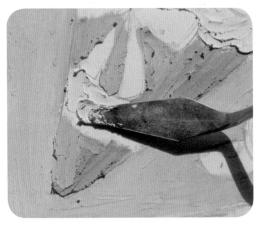

3.用大号圆头刮刀刮取白色油画棒，涂抹标签和冰淇淋部分。

4.用小号圆头刮刀刮取嫣红色油画棒，涂抹出蝴蝶结底色。用鲜红色涂抹蝴蝶结的暗部。

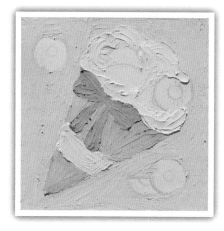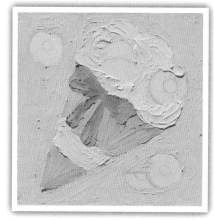

5.用小号圆头刮刀刮取抹茶色，涂抹出猕猴桃底色。用尖头刮刀刮取黄褐色，涂抹猕猴桃外皮。涂抹时要保持猕猴桃圆形轮廓清晰。

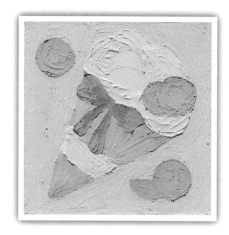

6.用小号圆头刮刀分别刮取芽黄色和海洋蓝色，涂抹猕猴桃、蝴蝶结、冰淇淋的反光，丰富画面颜色。

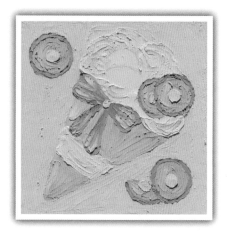

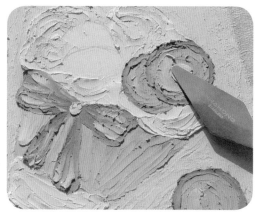

7.刮取少量芽黄色,用手搓成色球,按在猕猴桃片的中心位置。用小号圆头刮刀涂抹成小圆形,画出猕猴桃心。

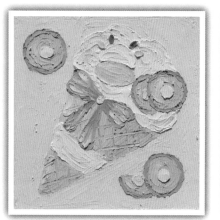

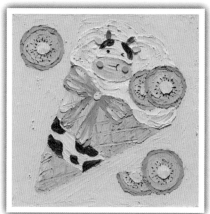

8.用松木色油画棒的棱角划出蛋筒上的网格。用小号圆头刮刀刮取白色,涂抹出牛脸的上半部分。用嫩肤色涂抹出牛脸的下半部分和耳朵。用土黄色涂抹出牛角。用黑色眼线液笔画出奶牛的眼睛、嘴巴、斑块以及猕猴桃上的种子。用小号圆头刮刀刮取嫣红色,按压出奶牛的腮红。

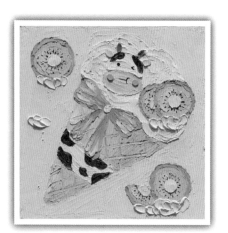

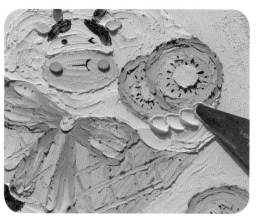

9.用小号圆头刮刀刮取白色油画棒,涂抹出猕猴桃下方的奶油。

114

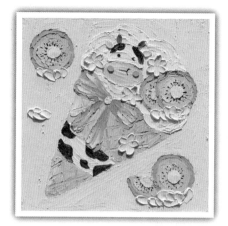 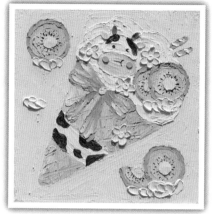

10.用小号圆头刮刀刮取薄香色，涂抹出冰淇淋上的小花。用白色按压出花蕊。用嫣红色涂抹出冰淇淋右上方粉色蛋卷装饰物。用白色涂抹出蛋卷条纹。

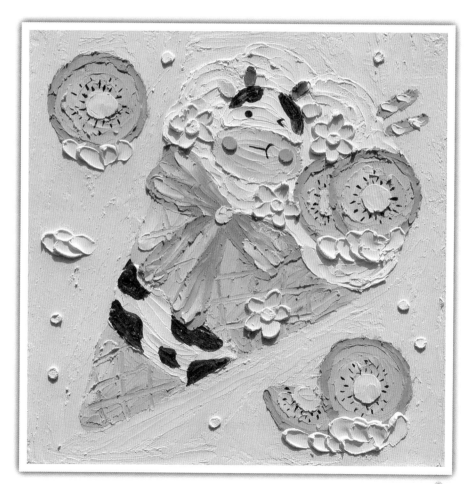

11.用小号圆头刮刀在背景上点缀一些白色的星点。一幅可爱的《奶牛冰淇淋》就完成了！

第五章
最美的瞬间

白色婚纱

★工具准备

油画棒、13.5厘米×18.5厘米油画棒纸、调色纸、刮刀、美纹胶带、垫板、3毫米珍珠贴。

★绘画色号

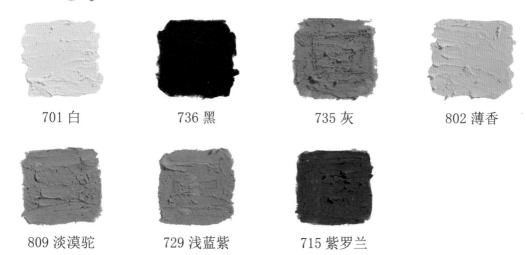

701 白　　　　　736 黑　　　　　735 灰　　　　　802 薄香

809 淡漠驼　　　729 浅蓝紫　　　715 紫罗兰

★秘诀

　　由于本幅作品的背景是大量黑色，所以绘制时要经常用纸巾擦刮刀，以保持画面整洁。

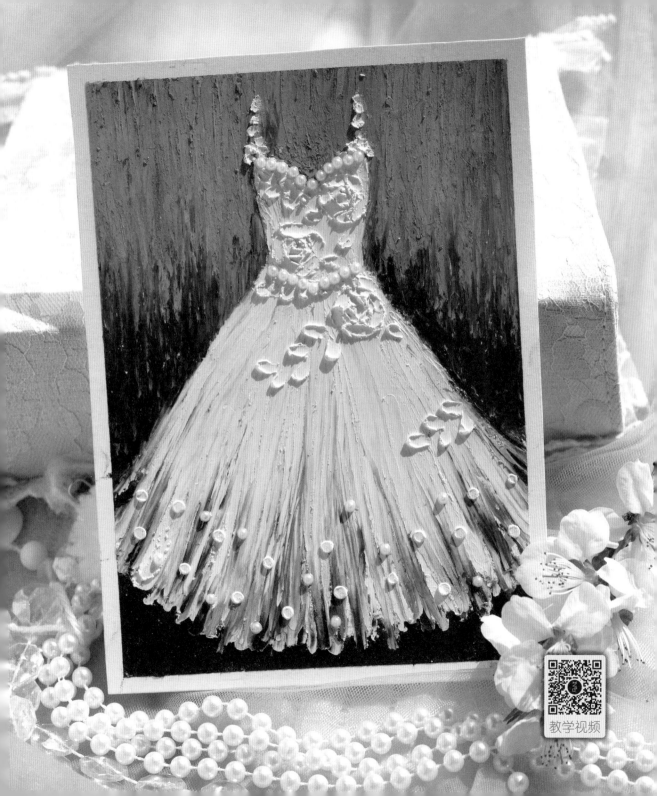

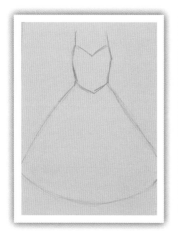
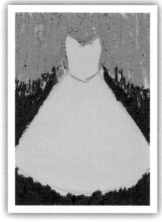

1.用彩铅画出婚纱的线稿。画的时候需要注意婚纱版型的左右对称。用淡漠驼色油画棒竖向平涂背景上半部分，接着用黑色竖向平涂下半部分，涂的时候不必完全涂满纸张。

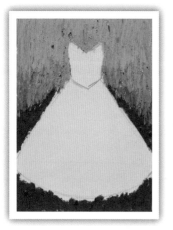

2.在背景上叠涂一层灰色。叠涂上方时轻微用力，与之前的淡漠驼色进行融合。越往下叠涂要越用力，让灰色更明显。

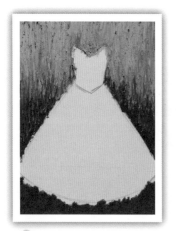

3.进一步用灰色与黑色油画棒在颜色的衔接处进行叠涂，让背景颜色的融合过渡更自然。在背景上平涂浅蓝紫色以提亮背景。涂的时候要保持背景的左右侧颜色对称。

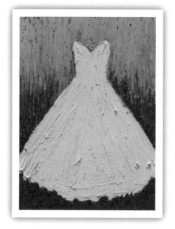
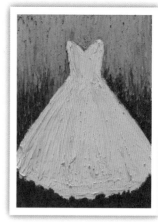

4. 用白色油画棒平涂婚纱裙，再分别用紫罗兰色和薄香色画出裙子的暗部与亮部。如果画的裙子颜色偏深，我们可以在上面叠涂白色。

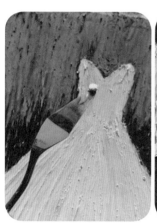
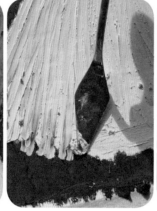
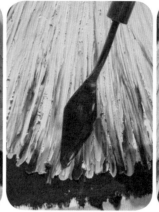
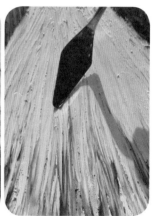

5. 用大号圆头刮刀刮取白色油画棒，搓成色球，放置于刮刀顶部。将刮刀按压在婚纱底端裙摆的边缘处，再由下向上涂抹。涂抹时，白色颜料会混入少许背景的黑色颜料，随着刮刀向上的拖动，形成了裙摆透明飘逸的效果。

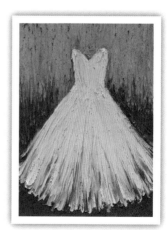

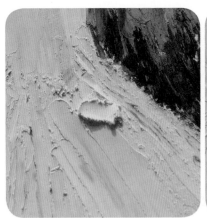
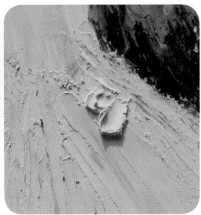
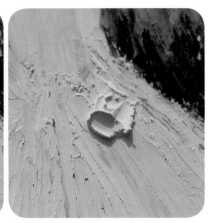

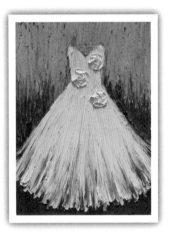

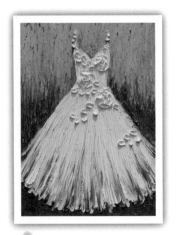
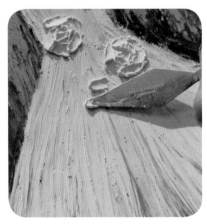

6.用大号圆头刮刀挖取白色油画棒，画出婚纱上的玫瑰花装饰。

7.用小号圆头刮刀刮取白色油画棒，涂抹出玫瑰的装饰叶片。我们用小号圆头刮刀刮取少量白色，由下到上依次按压成点状（注意越往上越小），完成木耳边肩带部分。

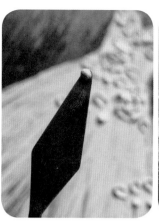
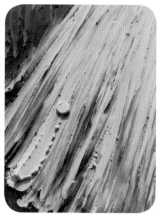
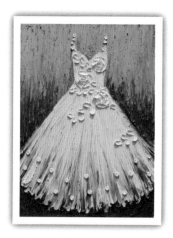

8.用小号圆头刮刀，刮取少量白色，搓成球状，随机按压在裙摆处。画出一些星点。

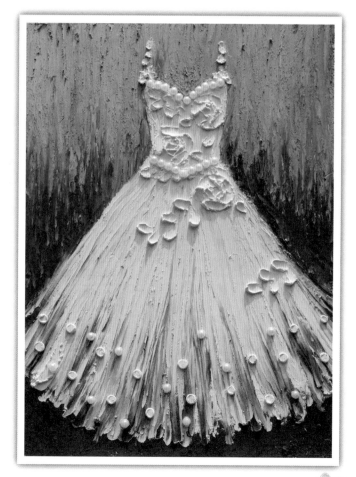

9.将3毫米的珍珠贴贴在裙子底部、腰线以及领口处。一幅梦幻的《白色婚纱》就完成啦！

新婚头像女生版

★工具准备

　　油画棒、10 厘米 ×10 厘米油画棒纸、调色纸、刮刀、美纹胶带、垫板、3 毫米珍珠贴、黑色眼线液笔、白色珠光笔。

★绘画色号

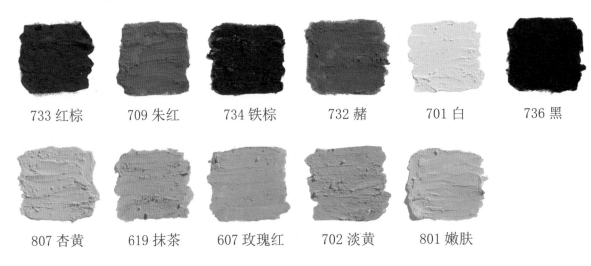

| 733 红棕 | 709 朱红 | 734 铁棕 | 732 赭 | 701 白 | 736 黑 |

| 807 杏黄 | 619 抹茶 | 607 玫瑰红 | 702 淡黄 | 801 嫩肤 |

★秘诀

　　我们可以用尖头刮刀处理头像外轮廓，这样画面看上去会更整洁。

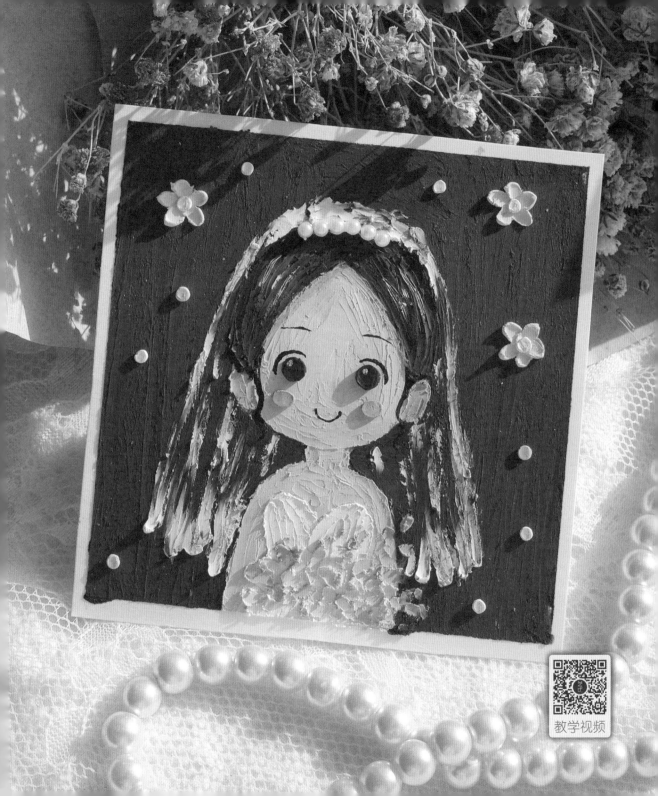

教学视频

1.用彩铅在画纸的正中间画出人物线稿。

2.用红棕色油画棒平涂背景，之后再叠涂上一层朱红色。两种颜色要融合均匀。

 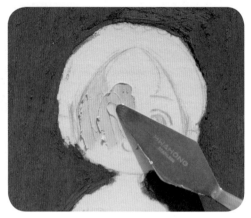

3.用小号圆头刮刀刮取嫩肤色，涂抹脸部和身体。涂抹脸部轮廓时要特别注意，切勿涂出轮廓。

4.用淡黄色油画棒涂抹出耳朵，涂抹时要确保两只耳朵左右对称。

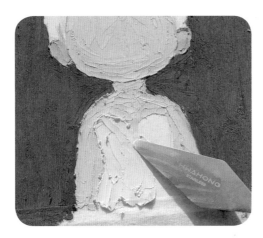

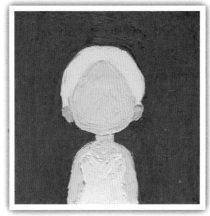

5. 用小号圆头刮刀刮取白色颜料，涂抹出礼服。

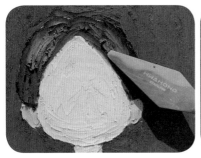

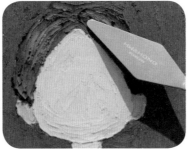

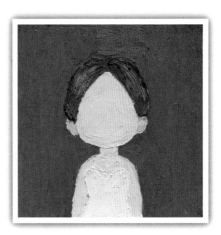

6. 头发的刻画：先用小号圆头刮刀涂抹一层铁棕色，作为头发底色；再刮取赭色从头顶顺着头发生长方向向下涂抹；而后刮取黑色涂抹耳朵上方头发和头顶的头发根部。

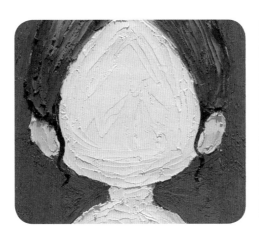

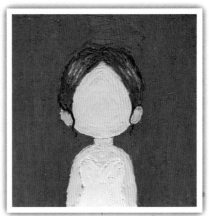

7. 用黑色眼线液笔画出两侧耳边鬓角的头发，再用白色珠光笔画出头发上的高光。

 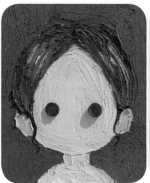 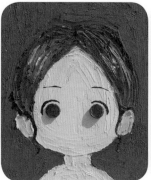 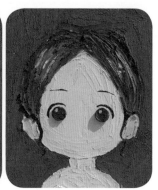

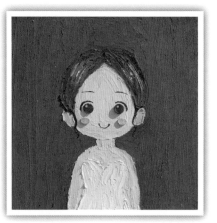 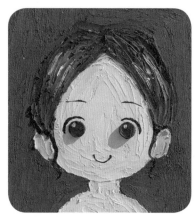

8.刮取黑色油画棒，搓成球，放置于小号圆头刮刀顶部，按压出人像的眼球。用黑色眼线液笔画出眼眶和眉毛。用白色珠光笔画出眼球上的高光。用黑色眼线液笔画出嘴巴。刮取玫瑰红色油画棒，搓成椭圆形，放置于小号圆头刮刀顶部，按压出两侧的腮红。

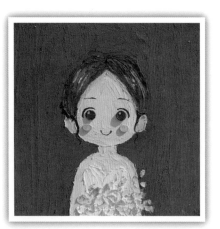 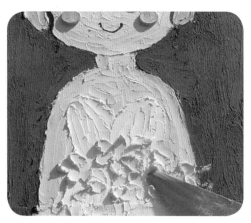

9.用小号圆头刮刀刮取杏黄色油画棒，涂抹出新娘的手捧花。用抹茶色涂抹出叶子。

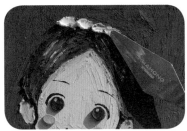 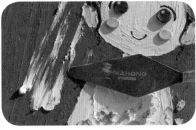

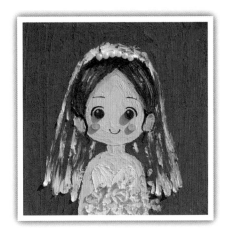

10. 用小号圆头刮刀刮取白色油画棒，涂抹出新娘的头纱。涂抹时一定要找准头纱位置，一遍成功。反复涂抹容易使白色和背景色混色，导致画面不够整洁。画好头纱后，取3毫米的珍珠贴贴在头纱的顶部。

11. 用小号圆头刮刀刮取白色和杏黄色，在背景上涂抹出花朵和圆点。一幅可爱的《新婚头像女生版》就完成啦！

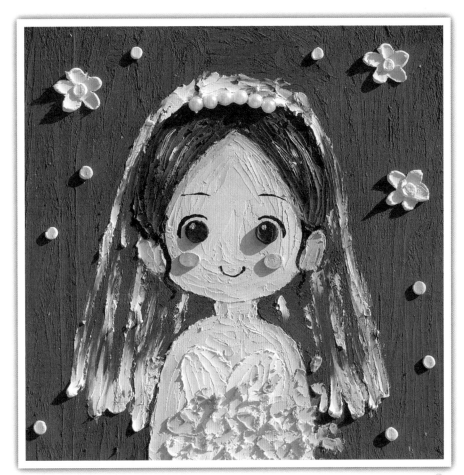

最美的瞬间

★ 工具准备

　　油画棒、金色油画棒、10厘米×10厘米油画棒纸、调色纸、刮刀、美纹胶带、垫板、3毫米珍珠贴、黑色眼线液笔、白色珠光笔、金色珠光笔。

★ 绘画色号

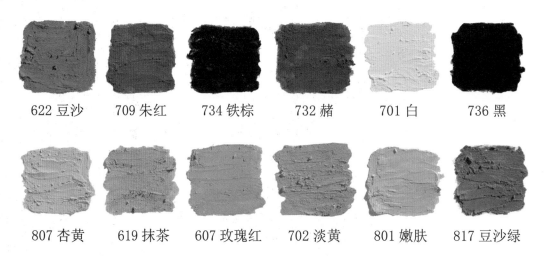

| 622 豆沙 | 709 朱红 | 734 铁棕 | 732 赭 | 701 白 | 736 黑 |

| 807 杏黄 | 619 抹茶 | 607 玫瑰红 | 702 淡黄 | 801 嫩肤 | 817 豆沙绿 |

★ 秘诀

　　本篇用金色和白色的珠光笔刻画新娘服饰上的花纹。我们使用珠光笔时下笔要轻，这样笔尖才不会刮坏底色油画棒颜料，也能让珠光笔出水顺畅。

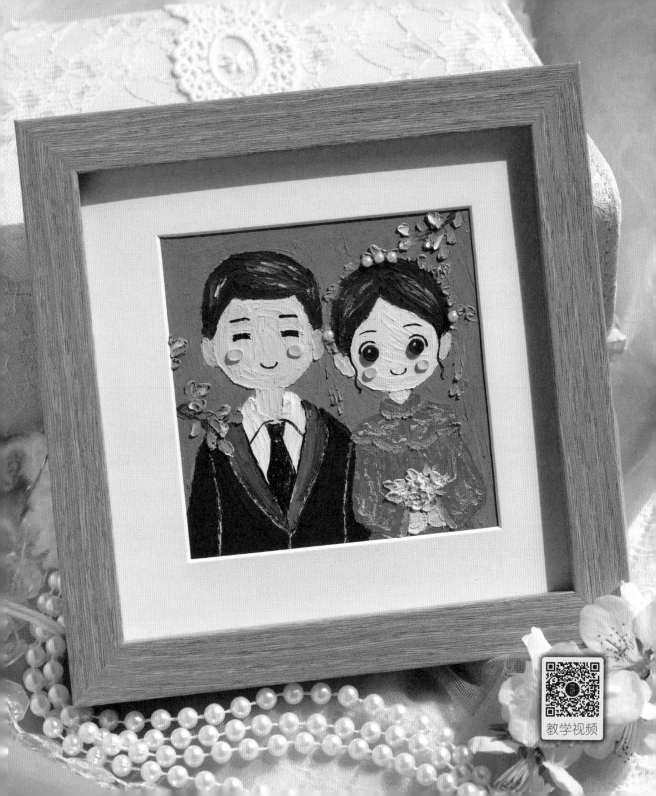

教学视频

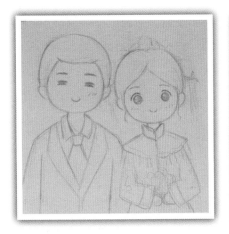
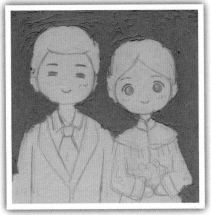

1. 用彩铅在画纸中间画出人物线稿。用豆沙色油画棒平涂背景，之后再叠涂上一层赭色，让两种颜色均匀融合。

2. 脸部的涂抹：我们用小号圆头刮刀刮取嫩肤色和白色，以1:1的比例搅拌融合，得到女生肤色颜料，将颜料涂抹女生脸部和脖子。直接用刮刀划取嫩肤色涂抹男生脸部和脖子。用淡黄色涂抹男生耳朵，用嫩肤色涂抹女生耳朵。

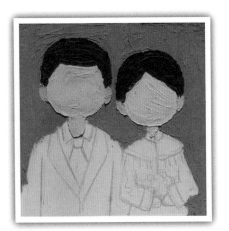
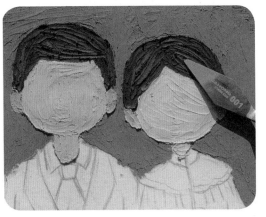

3. 用小号圆头刮刀刮取铁棕色，涂抹出头发底色；之后用尖头刮刀分别刮取赭色和黑色，涂抹出头发的亮部和暗部。

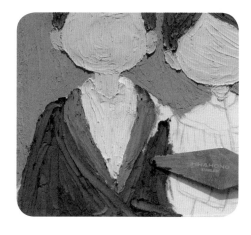

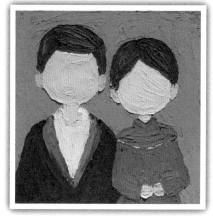

4.用小号圆头刮刀进行衣服底色的涂抹。男生的衣服用到黑色、白色、赭色。女生的衣服用到朱红色。

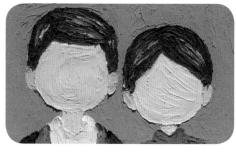

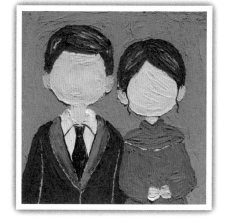

5.用白色珠光笔画出头发的高光。用黑色眼线液笔画出女生两侧耳边鬓角的头发与男生的领子和领带。

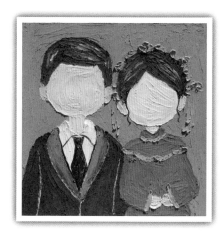

6.用尖头刮刀刮取金色油画棒涂抹头饰与衣服花边。

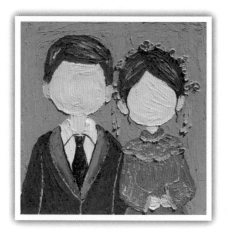

7. 先用金色珠光笔画女生服饰上的花纹，再用白色珠光笔画出袖子边缘线并丰富花纹。花纹随意点涂即可，不需要画出具体的形象。

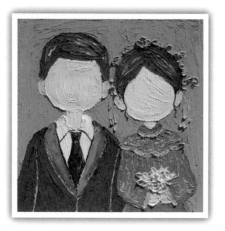

8. 用小号圆头刮刀刮取杏黄色油画棒，涂抹出新娘的手捧花，刮取抹茶色涂抹出叶子。

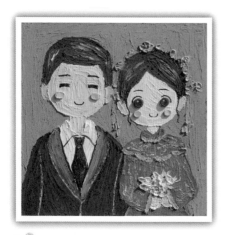

9. 人物五官刻画用到的工具有：黑色眼线液笔、白色珠光笔、黑色油画棒、玫瑰红色油画棒。

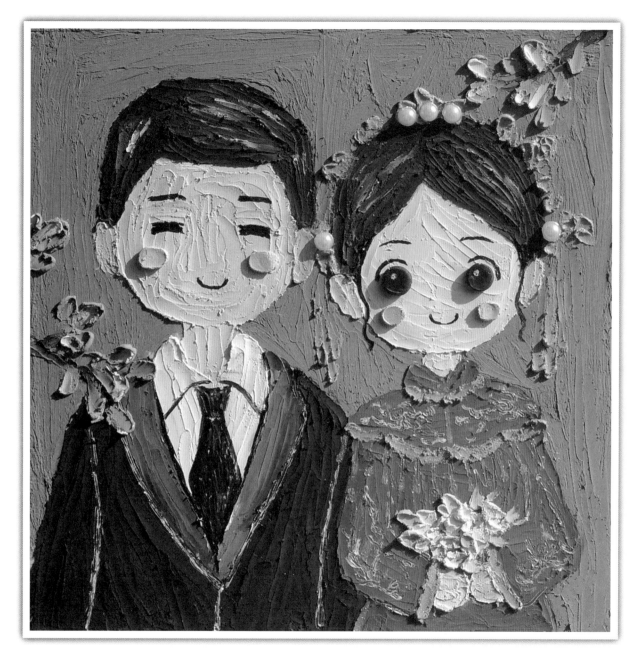

10.在新娘头饰上粘贴 3 毫米珍珠贴。先用铁棕色油画棒在背景上画出树枝；然后用小号圆头刮刀刮取豆沙绿色，涂抹出背景上的叶子。一幅浪漫的《最美的瞬间》就完成了。

第六章
作品鉴赏

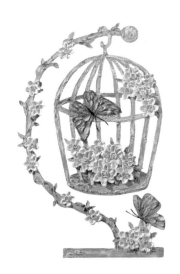

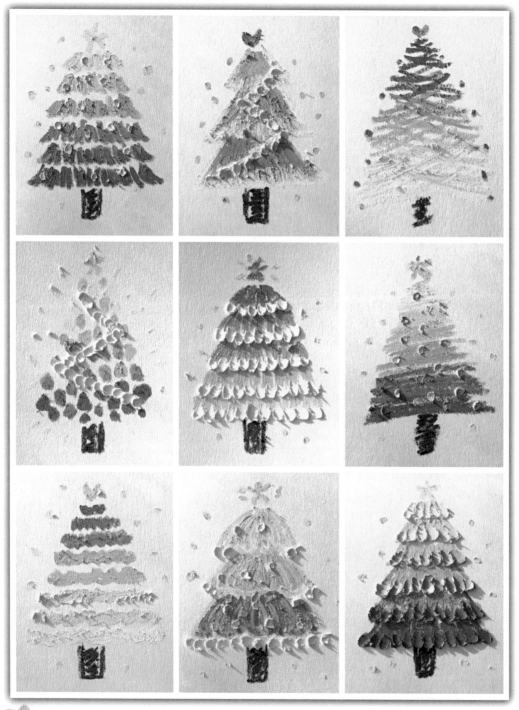

梦幻圣诞树

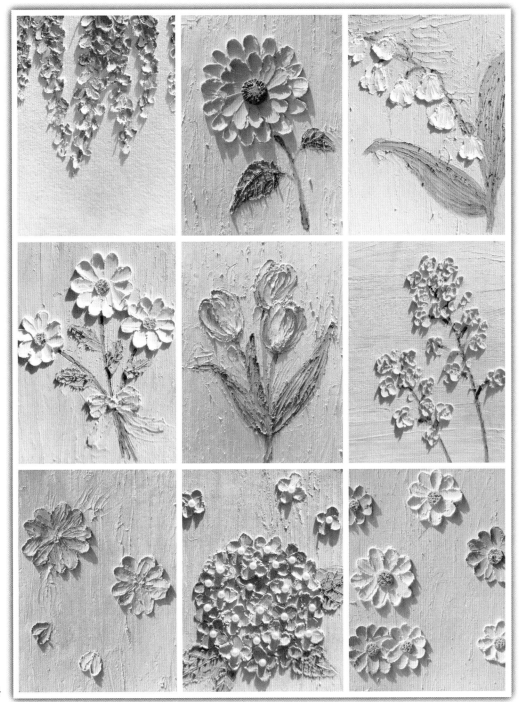

春日花朵物语

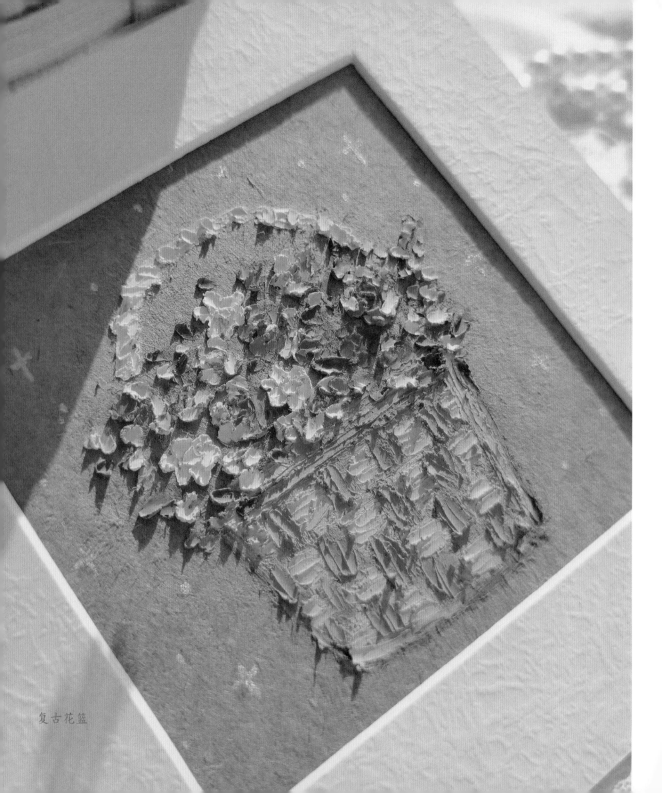

复古花篮

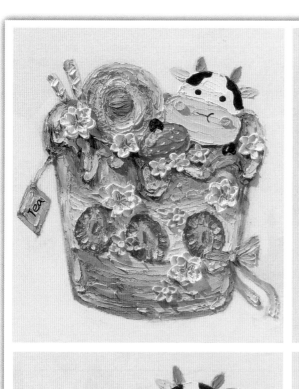

牛奶物语

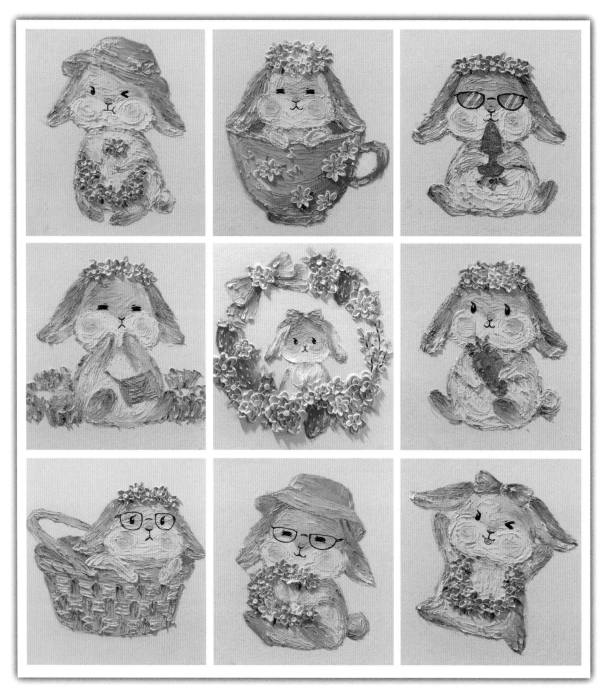

花环垂耳兔

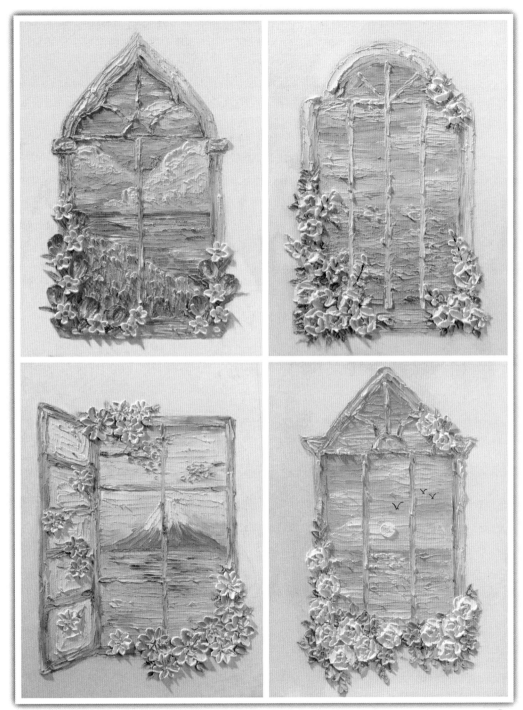

面朝大海的窗

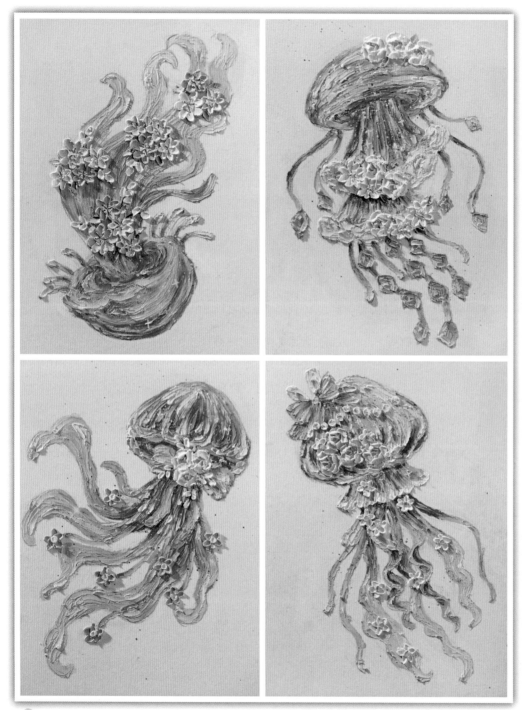

梦幻水母

144

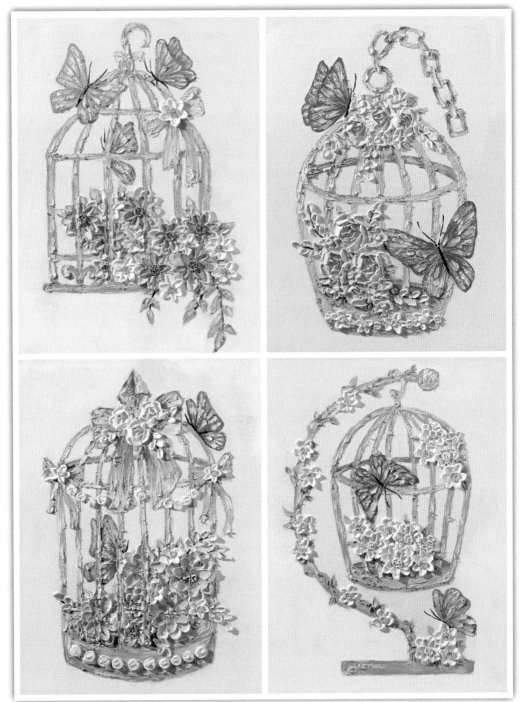

花篓

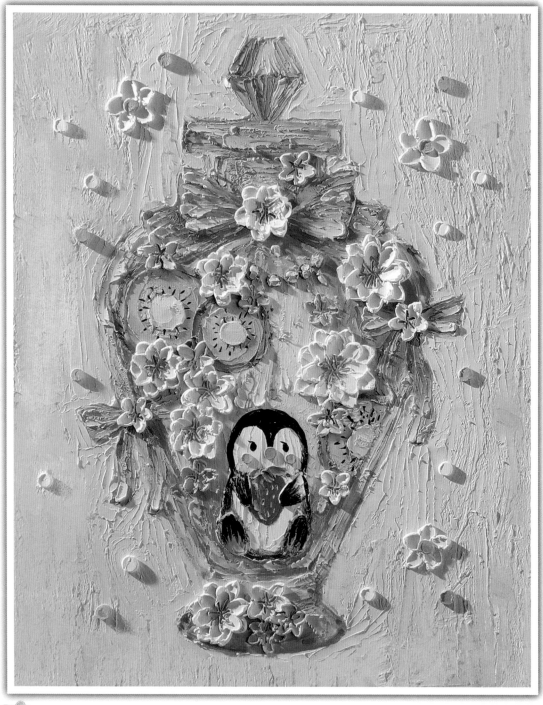

企鹅许愿瓶

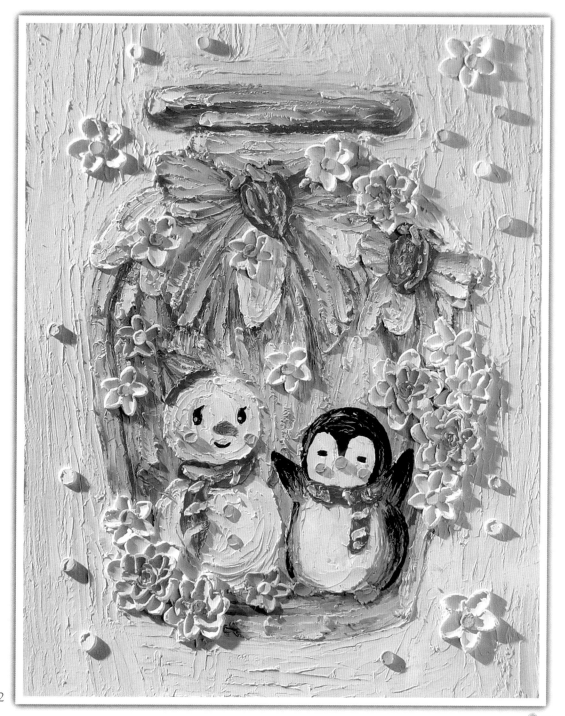

企鹅许愿瓶 2

愛心白玫瑰

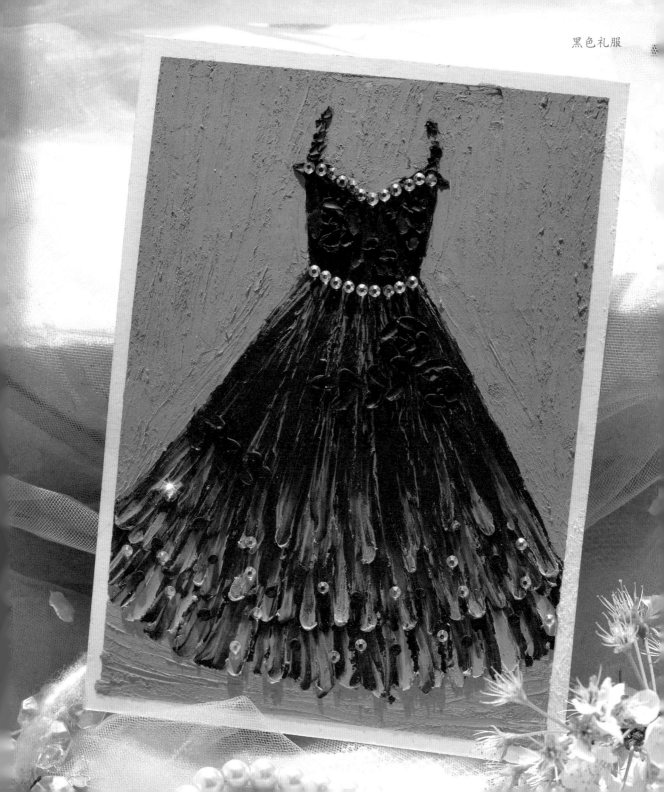

团扇 1

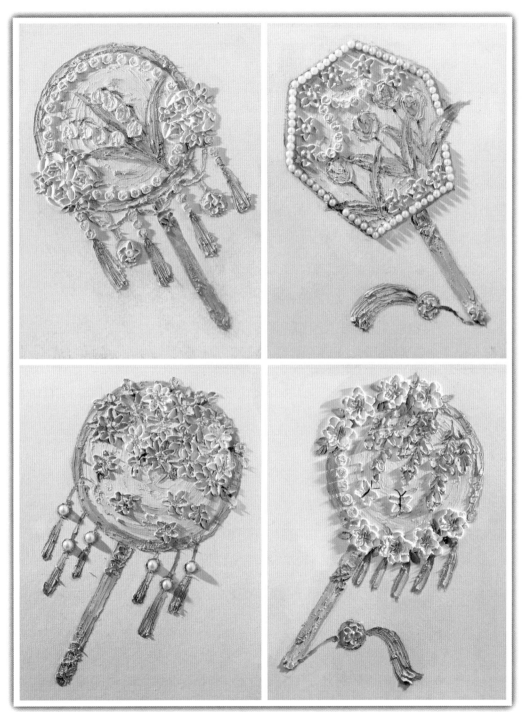

团扇 2

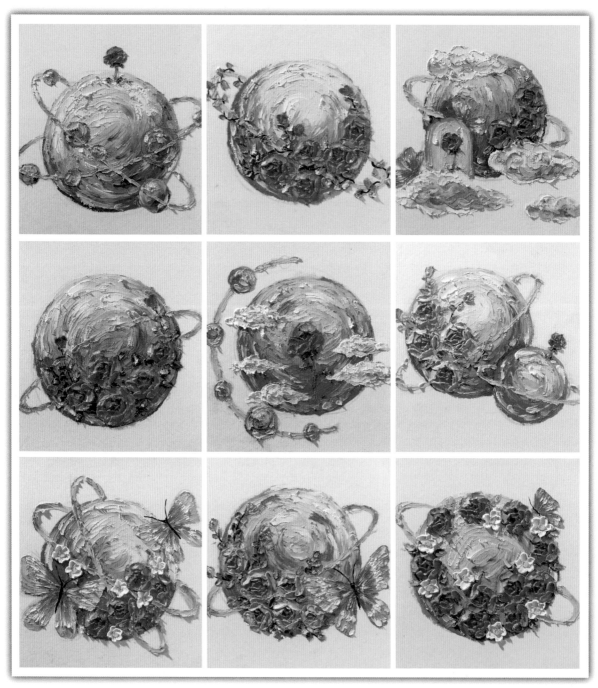

玫瑰星球